重機旅遊
實用技巧

遊實用技巧

只要有摩托車、駕照以及安全帽的話，任誰都可以享受騎乘的樂趣
不過光只有這些其實不過就是多個交通方式可以選擇罷了
但是只要學會簡單又容易上手的「技巧」
就可以讓旅遊騎乘更加舒適、安全而且樂趣倍增哦

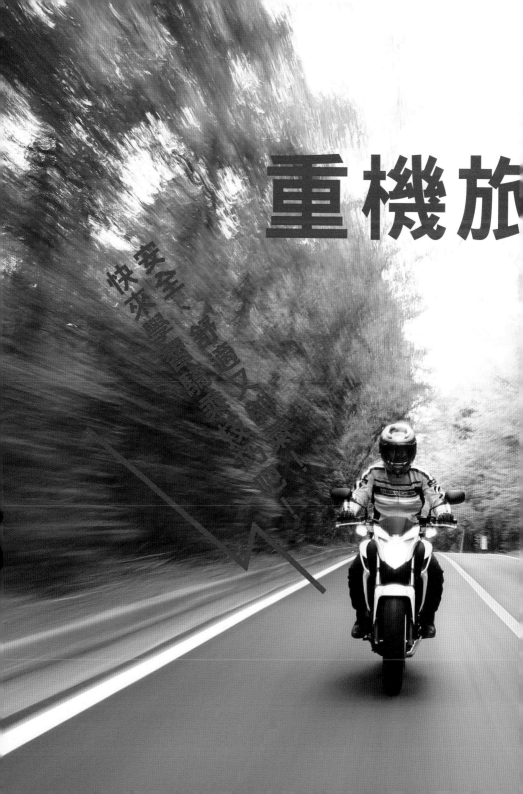

重機旅

安全、舒適又暢快
快來體驗藍綠好力量

騎士講座

正因為騎車的時候會受到路人的關注的眼光
騎車的時候才會產生約束自身行為的自覺
機車騎士就是要任何時候都很帥才行啊

帥氣

1

單腳停車的
線條就是帥

就是要
單腳停車，
帥吧？

哇～～啊～～

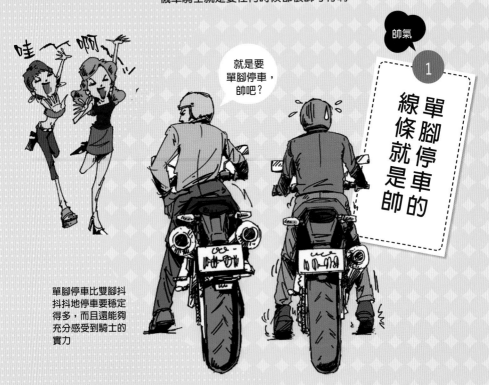

單腳停車比雙腳抖抖抖抖地停車要穩定得多，而且還能夠充分感受到騎士的實力

騎著座位較高的帥氣摩托車的你，停車時是否有用雙腳勉力支撐著呢？其實只要車輛處於一個完全直立的狀態時，無論是雙腳停車還是單腳停車，其實都不會影響穩定性的，比起用腳尖來勉力支撐車輛的做法，倒不如將腰部滑出來一點，只用單腳來支撐車輛的穩定度還比較高，而且看起來就是從聰明許多。

帥氣

帥氣

帥氣

2

姿勢可是帥氣的精髓所在

用手臂支撐上半身所形成的背部弓起的騎乘姿勢，會很容易地讓手腕、肩膀以及腰部產生疲勞跟痠痛。被車子騎在頭上可是最難看的啊

光看我的姿勢就覺得很快吧

背部的曲線真迷人！！

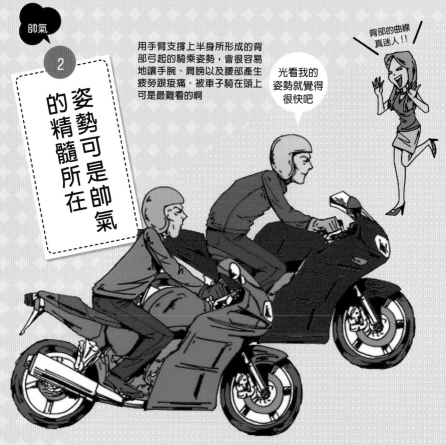

就算速度沒有比較快，但只要騎乘姿勢夠漂亮，一起停等紅燈的騎士一定會流露出羨慕又敬仰的眼神。帥氣騎士要做的就是隨時隨地收下顎並且視線朝上，腰部自然放鬆這點也別忘了。

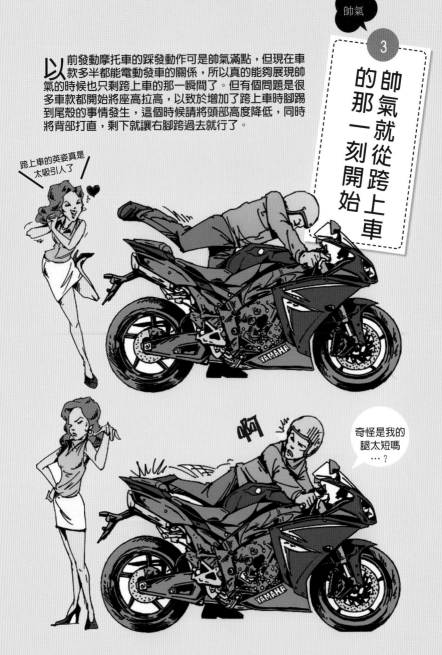

帥氣

3

帥氣就從跨上車的那一刻開始

以前發動摩托車的踩發動作可是帥氣滿點，但現在車款多半都能電動發車的關係，所以真的能夠展現帥氣的時候也只剩跨上車的那一瞬間了。但有個問題是很多車款都開始將座高拉高，以致於增加了跨上車時腳踢到尾殼的事情發生，這個時候請將頭部高度降低，同時將背部打直，剩下就讓右腳跨過去就行了。

跨上車的英姿真是
太吸引人了

啊

奇怪是我的
腿太短嗎
…？

太過在意尾殼，或是上半身的跨車姿勢太過勉強，
都會增加跨上車的難度

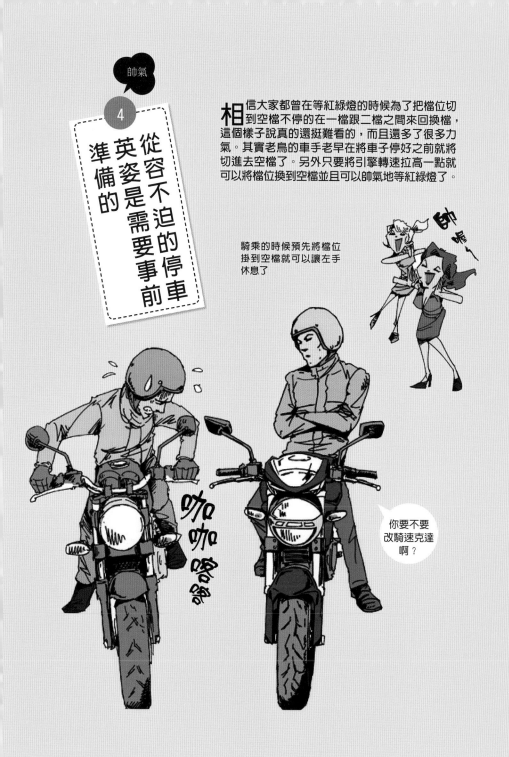

帥氣

4
從容不迫的停車英姿是需要事前準備的

相信大家都曾在等紅綠燈的時候為了把檔位切到空檔不停的在一檔跟二檔之間來回換檔，這個樣子說真的還挺難看的，而且還多了很多力氣。其實老鳥的車手老早在將車子停好之前就將切進去空檔了。另外只要將引擎轉速拉高一點就可以將檔位換到空檔並且可以帥氣地等紅綠燈了。

騎乘的時候預先將檔位掛到空檔就可以讓左手休息了

帥呀～

你要不要改騎速克達啊？

帥氣

5

讓車子穩穩停
一下來就是
種帥

騎乘的時候無論是碰到綠燈時搶先衝出，或是很容易收到行人注目禮的低速狀態，這個時候要是發車發的搖搖晃晃的話，連路人也會替你擔心的。但是老手騎士卻可以從容不迫地將車子停在想要的位置，這樣的低速平衡技巧，相對於求快的騎士而言，這可是帥氣騎士專屬的美學。

無法直線
行走

穩穩的騎士
最帥了！

搖搖晃晃

穩定

低速時的平衡維持重點在於視線要放在打算行進的方向，另外騎士的荷重也要完全加載在乘坐位置的正下方，還有雙腿夾緊也很重要

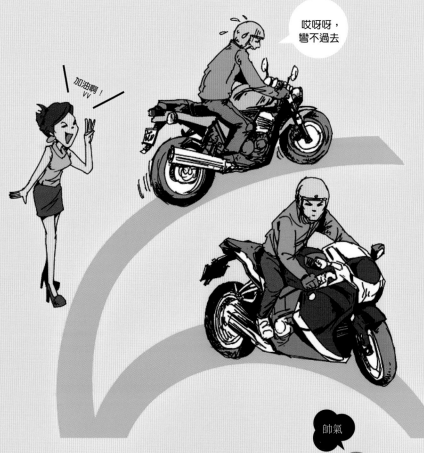

哎呀呀，
彎不過去

加油啊！
VV

摩托車這種東西很有趣，但只要心
理稍微產生一點恐懼的話過彎抓線
就會往外飄，會發生這樣的事情其
實跟速度的快慢是沒有關係的

帥氣

6

成功的
U形迴轉
最帥了

銳利的U形迴轉可是市區騎乘、山路跟便利商店
停車場所耍帥的必備招式，最理想的迴轉當然
是連腳都沒伸出來的那種，但其實出個腳倒也無傷
大雅。其實比起在山路上過彎磨膝，在停車場進行
U形迴轉的能見度反而還比較高。

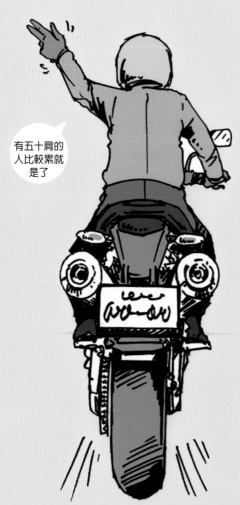

有五十肩的
人比較累就
是了

帥氣

7

帥
氣
騎
士
專
屬
的
動
作

打招呼跟行禮的手勢

跟車友道別或是會車的
時候通常高舉左手對車
友示意,其實用眼神也
一樣可以達到同樣目的

擺「Peace」這個手勢在摩托
車的世界可說相當盛行,
騎乘手勢也成 一種「肢體語言
」,但也因 這樣早就了一種獨
特的帥氣氛圍。另外要想抓到
女性的心,等紅綠燈時將風鏡
關上並且發車的動作是最帥的
了(依據本刊調查)。大家明天
就快來實際做做看吧。

將風鏡	帥氣地	關上並發車

 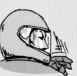

等紅綠燈時,將風鏡帥氣地關上並且發車時,
這個動作應該可以把任何人都帥到受不了

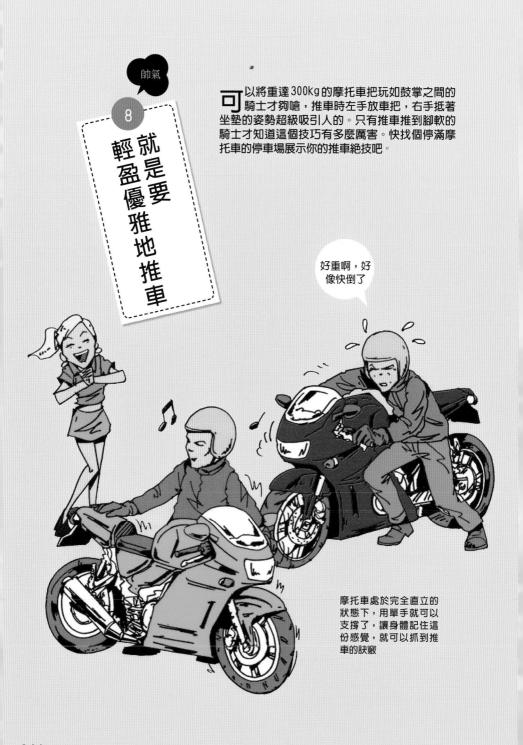

帥氣

9

通氣定神閒的騎士
常也是位紳士

騎車專心一致是很令人讚賞，不過帥氣的騎士通常也會注意到週遭的狀況，例如關心到旅途中因車輛發生裝故障而不知所措的騎士，假如你也有遇到了這樣的騎士可別油門加速跑掉了哦。另外關心的對象也不止於女性騎士，只要有騎士遭遇困難都應該伸出援手。

是故障了嗎，很遜誒

看到車輛故障的騎士可別一旁袖手旁觀，快上前關心一下，你的小小舉動，別人可是一生都難以忘壞的哦

難道時沒油了嗎，傷腦筋

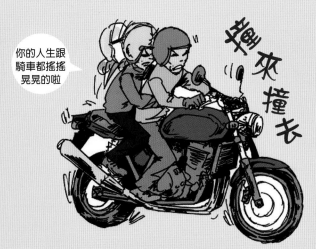

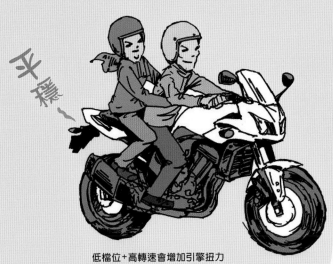

低檔位＋高轉速會增加引擎扭力跟引擎煞車的效應，建議雙載是拉高檔位避開馬力涌現區域，這樣就可以順暢騎乘了。

當個騎車沉穩
的好伴侶

假如各位騎車的時候前後座的安全帽頭盔常常互撞的話，就要重新檢查一下油門跟煞車的操控方式了，建議各位雙載騎車時，一發車就要把檔位拉高，騎車時也要將檔位比平常拉高個一檔，這樣就可以順順的騎車了。只要另一半能夠瞭解到騎車的樂趣，那麼以後載著心愛的人的時候，所散發的可就是實實在在的魅力而不是炫耀了。

CONTENTS

家醫百科全書「摩托車篇」
騎乘旅遊實用技巧

004 就是要帥帥騎車的
帥氣騎士講座

016 選台好車再上路
實用休旅車款介紹

036 依照不同狀況的
騎乘旅遊專用
基本騎乘技巧

038 出發前
049 市區騎乘時
065 馳騁於快速道路

076 疲勞時要注意！
原地倒車調查報告

080 順暢不疲憊
騎乘姿勢剖析

自由自在地
操控車輛
外出旅行
就能更盡興！

101 科學停車法
令人心安的煞車術

115 過彎就是摩托車的樂趣
舒舒服服地過彎

131 別隨便害怕退縮！
愛的後座必勝講座

專欄　何時才是讓騎士崩潰
的糟糕狀況呢？？

048　出現在眼前的砂石地
064　滑溜溜的恐怖雨天
075　伸手不見五指的濃霧
100　突然颳起的側風
114　曬到脫水的盛夏
130　讓路面凍結的酷寒

THE TOURING BIKE INTERDUCE

實用休旅車款介紹

YAMAHA
TMAX

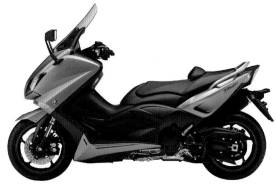

台灣最熱銷的黃牌速克達之一，檔車般的車架設計帶來極佳的運動性能，卻又不失摩托車的便利性，台灣長期使用速克達通勤的市場上也獲得好評，不論是市區行駛或是山路享受騎乘樂趣都相當合適。

規格表 SPECIFICATIONS	· 引擎型式：水冷四行程 並列雙缸四氣門 DOHC	· 軸距：1580mm
	· 總排氣量：530cc	· 座高：800mm
	· 內徑×行程：68×73mm	· 車重（濕重）：221kg
	· 壓縮比：10.9:1	· 排檔方式：無段變速
	· 最高馬力：46hp/6750rpm	· 油箱容量：15L
	· 最大扭力：5.3kgm/5250rpm	· 前後輪尺寸： 120/70/15　160/60/15
	· 車體：長寬高 2200/775/1420-1475mm	

YAMAHA
MT-07

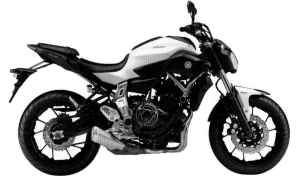

十字曲軸的概念引擎搭配異種結合的設計潮流，融合街車與滑胎車的特色，輕巧的操控感搭配俐落的線條外觀，是入門級紅牌街車的絕佳選擇，切入壓車的靈敏反應在旅遊上也有一定優勢。

規格表 SPECIFICATIONS	· 引擎型式：水冷4行程 直列雙缸 DOHC	· 軸距：1400mm
	· 總排氣量：689cc	· 座高：805mm
	· 內徑×行程：80×68.6mm	· 車重（濕重）： 179kg/182kg（ABS版）
	· 壓縮比：11.5:1	· 排檔方式：往復6檔
	· 最高馬力：74.8hp/9000rpm	· 油箱容量：14L
	· 最大扭力：6.9kgm/6500rpm	· 前後輪尺寸： 120/70/17　180/55/17
	· 車體：長寬高 2085/745/1090mm	

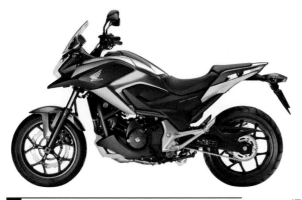

HONDA
NC750X

規格表 SPECIFICATIONS		
· 引擎形式：水冷四行程 直列雙缸八氣門 SOHC	· 軸距：1540mm	
· 總排氣量：745cc	· 座高：830mm	
· 內徑 × 行程：77×80mm	· 車重：219kg/229kg（DCT版）	
· 壓縮比：10.7：1	· 排擋方式：往復 6 檔 /6 速雙離合器（DCT 版）	
· 最高馬力：54hp/6250rpm	· 油箱容量：14.1L	
· 最大扭力：6.9kgm/4750rpm	· 前後輪尺寸：120/70/17 160/60/17	
· 車體：長寬高 2210/840/1285mm		

HONDA 搭上近年來相當盛行的多功能大鳥 ADV 風潮所推出的旅遊車款，最大的特色是將油箱後移，讓原本油箱的地方空出來當作置物空間，DCT 雙離合器系統增添旅途時的便利性。

HONDA
CB1100EX

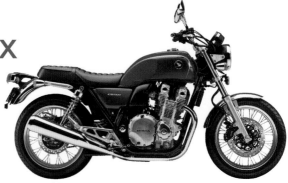

外觀設計近似於當年一炮而紅的CB750 Four，不過全新的 CB1100EX 除了經典的油箱造型和鋼絲框之外，全新升級的引擎搭配 ABS 煞車系統，除了滿足車迷的收藏慾望之外，更讓騎士有著安全的制動性能。

規格表 SPECIFICATIONS		
· 引擎形式：氣冷四行程直 列四缸 16 氣門 DOHC	· 軸距：N/A	
· 總排氣量：1140 cc	· 座高：N/A	
· 內徑 × 行程： 73.5×67.2 mm	· 車重：N/A	
· 壓縮比：9.5：1	· 排擋方式：往復六檔	
· 最高馬力：N/A	· 油箱容量：N/A	
· 最大扭力：N/A	· 前後輪尺寸：N/A	
· 車體：長寬高 2195/835/1130 mm		

HONDA
GOLDWING

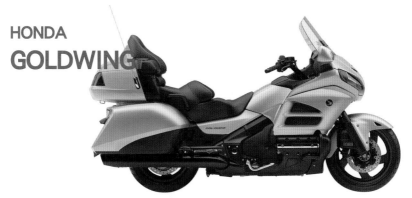

規格表 SPECIFICATIONS		
・引擎形式：水冷四行程水平對臥六缸 12 汽門 SOHC		・軸距：1690mm
・總排氣量：1832cc		・座高：740mm
・內徑 x 行程：74×71mm		・車重：413kg
・壓縮比：9.8:1		・排檔方式：往復 5 檔
・最高馬力：116.7hp/5500rpm		・油箱容量：25L
・最大扭力：17kgm/4000rpm		・前後輪尺寸：130/70/18・180/60/16
・車體：長寬高 2630/945/1455mm		

如高級房車般的從容享受。重之外，一旦開始行駛就有的感受，除了推車時倍感沉乘客在旅途中都能擁有舒適寬大的座位設計，讓前後座款，將近 2000 cc 的排氣量，HONDA 最出名的休旅車

SUZUKI
V-STROM
650

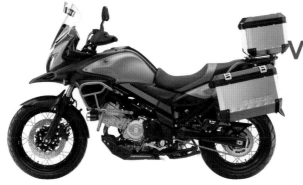

規格表 SPECIFICATIONS		
・引擎形式：水冷四行程V 型雙缸八氣門 DOHC		・軸距：1555 mm
・總排氣量：654 cc		・座高：835 mm
・內徑 × 行程：81×62.6 mm		・車重：215 kg
・壓縮比：11.2：1		・排檔方式：往復六檔
・最高馬力：66 hp/8800rpm		・油箱容量：20L
・最大扭力：60 kg -m/6500rpm		・前後輪尺寸：110/80/19・150/70/17
・車體：長寬高 2290/835/1405 mm		

勢。的車款在車重上也有一定優本車系的拿手好戲，中量級V 型雙缸的引擎配置也是日鳥車款最名符其實的特色，V-STROM 做為一台休旅大的前叉、經典的鋼絲框是尖銳的鳥嘴、長行程

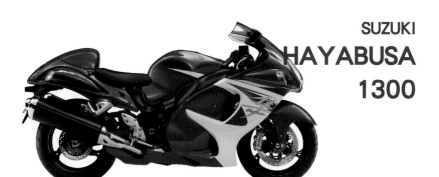

SUZUKI
HAYABUSA
1300

規格表 SPECIFICATIONS	· 引擎形式：水冷四行程 直列四缸 DOHC	· 軸距：1480 mm
	· 總排氣量：1340 cc	· 座高：805 mm
	· 內徑 × 行程：81×65 mm	· 車重：260kg
	· 壓縮比：12.5：1	· 排檔方式：往復六檔
	· 最高馬力：194hp/9500rpm	· 油箱容量：21L
	· 最大扭力： 15.8 kg -m/7200rpm	· 前後輪尺寸： 120/70/17．190/50/17
	· 車體：長寬高 2190/735/1165 mm	

SUZUKI 的旗艦車款：「隼」所擁有的動力性能全世界都認同，不過平穩的駕馭感和自然的油門反應使這台龐然大物也有著細膩適合旅遊的性能，圓潤的外觀設計是其特色之一。

SUZUKI
GSX-S1000F

以當家超跑 GSX-R1000 的引擎為基礎，重新調教成低轉即有豐沛的馬力輸出特性，外觀雖然極為戰鬥，但較高的平把給予騎士自然且直立的騎姿，長時間騎乘也不容易累積疲勞。

規格表 SPECIFICATIONS	· 引擎形式：水冷四行程直 列四缸 DOHC	· 軸距：1460 mm
	· 總排氣量：998 cc	· 座高：810 mm
	· 內徑 × 行程：73.4×59.0 mm	· 車重：214kg
	· 壓縮比：12.2：1	· 排檔方式：往復六檔
	· 最高馬力：145hp/10000rpm	· 油箱容量：17L
	· 最大扭力：1.7 kg -m/9500rpm	· 前後輪尺寸： 120/70/17．190/50/17
	· 車體：長寬高 2112/795/1180 mm	

KAWASAKI
W800

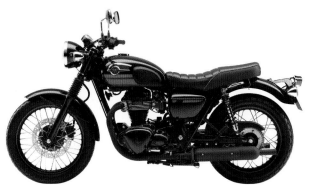

經典的英倫街車風格，前身為化油器版本的W650，單純簡潔的操駕反應，在2500rpm時就達到最大扭力輸出，不論是市區騎乘通勤或是山路享樂都佔有一席之地。

規格表 SPECIFICATIONS		
· 引擎形式：氣冷 4 行程 V 型雙缸 8 氣門 SOHC	· 軸距：1465mm	
· 總排氣量：773cc	· 座高：790mm	
· 內徑 × 行程：77×83mm	· 車重：217kg	
· 壓縮比：8.4：1	· 排檔方式：往復 5 檔	
· 最高馬力：47hp/6500rpm	· 油箱容量：14L	
· 最大扭力：6.1kgm/2500rpm	· 前後輪尺寸： 100/90/19 130/80/18	
· 車體：長寬高 2190/790/1075mm		

KAWASAKI
Z1000

精幹強悍的外型、猛烈有如怒濤一般的動力，KAWASAKI當家街跑可不是浪得虛名，直列四缸的動力讓騎士不論是直線或是山路上都有相當不俗的表現，也相當適合來一段騎乘旅遊。

規格表 SPECIFICATIONS		
· 引擎形式：水冷四行程 直列四缸 16 氣門 DOHC	· 軸距：1440mm	
· 總排氣量：1043cc	· 座高：815mm	
· 內徑 × 行程：77×56mm	· 車體淨重： 218kg/221kg（ABS）	
· 壓縮比：11.8：1	· 排檔方式：往復 6 檔	
· 最高馬力：136hp/9600rpm	· 油箱容量：15L	
· 最大扭力： 11.2kgm/7800rpm	· 前後輪尺寸： 120/70/17 190/50/17	
· 車體：長寬高 2095/805/1085mm		

KAWASAKI
ZRX1200

規格表 SPECIFICATIONS	・引擎型式：水冷四行程 直列四缸 16 氣門 DOHC	・軸距：1470mm
	・總排氣量：1164cc	・座高：795mm
	・內徑 × 行程： 79.0×59.4mm	・車重：246kg
	・壓縮比：10.1:1	・排檔方式：往復 6 檔
	・最高馬力：110hp/8000rpm	・油箱容量：18L
	・最大扭力： 10.9kgm/6000rpm	・前後輪尺寸：120/70/ ZR17　180/55/ZR17
	・車體：長寬高 2150/770/1155mm	

台灣俗稱男子漢的 ZRX1200 也擁有許多死忠車迷，正方形的復古頭燈是最大的特色，1164 cc 的引擎在 6000rpm 的中轉速域即能榨出最大馬力，低轉時馬上就有充沛的動力也是令人愛不釋手的原因。

BMW
R nineT

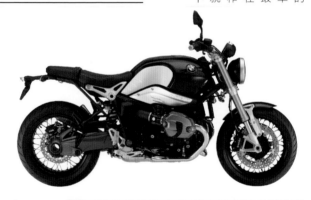

規格表 SPECIFICATIONS	・引擎型式：氣 / 油冷 四行程水平對臥雙缸八 氣門 DOHC	・軸距：N/A
	・總排氣量：1170cc	・座高：785mm
	・內徑 × 行程：101x73mm	・車重：222kg
	・壓縮比：12:1	・排檔方式：往復六檔
	・最高馬力：110hp/7750rpm	・油箱容量：18L
	・最大扭力：12.1kg- m/6000rpm	・前後輪尺寸：120/70/ ZR17　180/55/ZR17
	・車體：長寬高 2220/ 890/ N/A mm	

復古與現代完美結合的外型設計，加上 BMW 正字標記的水平對臥雙缸與軸傳動，搭配剛性良好的潛望鏡式倒叉，易於改裝的特性許多喜歡改裝的車友愛不釋手，也讓這台車在台灣賣到缺貨。

BMW
R1200GT ADV

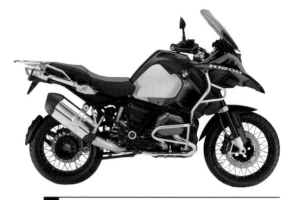

規格表 SPECIFICATIONS	· 引擎型式：氣/水冷四行程水平對臥雙缸八氣門 DOHC	· 軸距：N/A
	· 總排氣量：1170cc	· 座高：890/910mm
	· 內徑 x 行程：101x73mm	· 車重：260kg
	· 壓縮比：12:1	· 排檔方式：往復六檔
	· 最高馬力：125hp/7750rpm	· 油箱容量：30L
	· 最大扭力：12.8kg-m/6500rpm	· 前後輪尺寸：120/70-19　170/60-17
	· 車體：長寬高 2255 / 980/ N/A mm	

BMW 的 R1200GT 堪稱所有休旅大鳥 ADV 車款的鼻祖，多段控制的循跡力控制系統讓這台車適合在所有地形上馳騁，間接引導出現在多功能休旅風潮，相信也是 BMW 所始料為及的吧。

BMW
R1200R

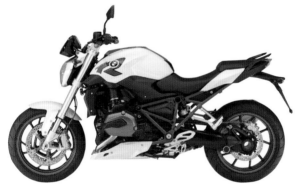

規格表 SPECIFICATIONS	· 引擎形式：水氣冷四行程雙缸 16 氣門 DOHC	· 軸距：1515mm
	· 總排氣量：1170cc	· 座高：790mm
	· 內徑 × 行程：101x73mm	· 車重：231kg
	· 壓縮比：：12.5:1	· 排檔方式：往復六檔
	· 最高馬力 125hp/7,750rpm	· 油箱容量：18L
	· 最大扭力：12.75kgm/6,500rpm	· 前後輪尺寸：120/70/17　180/55/17
	· 車體：長寬高 2165/880/- mm	

顯眼的鋼管編織車架，配上水平對臥雙缸引擎，雖然車重也有 231 kg，但因為重心極低的關係，讓人好像在其中量級的車款，毫無壓力地奔馳在道路上，另外也有動力輸出模式可供選擇。

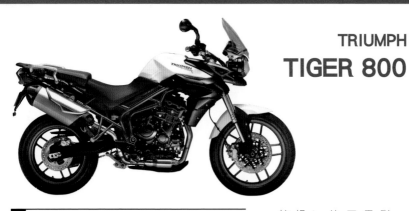

TRIUMPH
TIGER 800

規格表 SPECIFICATIONS		
・引擎型式：水冷 4 行程 直列三缸 12 氣門 DOHC		・軸距：1530mm
・總排氣量：800cc		・座高：810mm
・內徑 x 行程：74x61.9mm		・車重（濕重）：210kg
・壓縮比：NA		・排檔方式：往復 6 檔
・最高馬力：94hp/9300rpm		・油箱容量：19L
・最大扭力：8.1kgm/7850rpm		・前後輪尺寸：110/90/ZR19　150/70/ZR17
・車體：長寬高 2215/795/1350mm		

英國老牌 TRIUMPH 跳脫只有復古街車的窠臼，跨界進入大鳥 ADV 車款，採用三缸引擎，是同類型車款中比較少見的設計，只有 210 kg 的車重是一大優勢，士在操控上更輕鬆，騎乘上也比較沒有壓力。

TRUIMPH
SCRAMBLER

鋼絲框、巧克力胎、拉高的排氣管，SCRAMBLER 的元素一個也不少，也是近代頭一台重新向舊款 SCRAMBLER 致敬的全新衍生車款，強大的扭力可以攻克所有地形，也常出現在知名電影裡。

規格表 SPECIFICATIONS		
・引擎型式：氣冷四行程 並列雙缸 DOHC		・軸距：1500mm
・總排氣量：865cc		・座高：825mm
・內徑 x 行程：90x68mm		・車重（濕重）：230kg
・壓縮比：N/A		・排檔方式：往復 5 檔
・最高馬力：58hp/6800rpm		・油箱容量：16L
・最大扭力：7kgm/4750rpm		・前後輪尺寸：100/90/19　130/80/17
・車體：長寬高 2213/860/1202mm		

DUCATI
SCRAMBLER

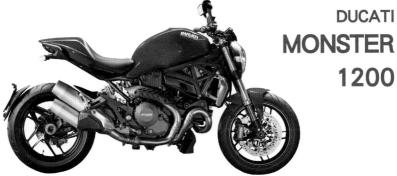

規格表 SPECIFICATIONS	· 引擎型式：水冷四行程 L 型雙缸	· 軸距：1445mm
	· 總排氣量：803cc	· 座高：790mm
	· 內徑 x 行程：88x66mm	· 車重（濕重）：186kg
	· 壓縮比：11:1	· 排檔方式：往復 6 檔
	· 最高馬力：75hp/8250rpm	· 油箱容量：13.5L
	· 最大扭力：6.8kgm/5750rpm	· 前後輪尺寸：100/80/18 180/55/17
	· 車體：長寬高 2100/845/1150mm	

DUCATI 全球最為熱銷的車款，以 1960 年代的 400 cc SCRAMBLER 為原形，融合現代的設計元素，輕量化的車身，多種潮流服飾搭配，讓摩托車昇華成一種流行風潮。

DUCATI
MONSTER
1200

規格表 SPECIFICATIONS	· 引擎型式：氣冷 4 行程 L 型雙缸 4 氣門 Desmodromic	· 軸距：1511mm
	· 總排氣量：1198.4cc	· 座高：785-810mm
	· 內徑 x 行程：106x67.9mm	· 車重（乾重）：182kg
	· 壓縮比：12.5:1	· 排檔方式：往復 6 檔
	· 最高馬力：135hp/8750rpm	· 油箱容量：17.5L
	· 最大扭力： 12kgm/7250rpm	· 前後輪尺寸：120/70/ ZR17 190/55/ZR17
	· 車體：長寬高 2156/NA/1117mm	

號稱地表最兇猛的街車，鋼管編織車身，搭載 1198 cc DUCATI 正字標記的 L 形雙缸，雖然在行李的擺放上稍有難度，但卻有著難以匹敵的騎乘樂趣，並且滿足車主的擁有慾。

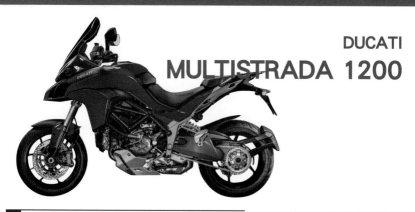

DUCATI
MULTISTRADA 1200

規格表 SPECIFICATIONS		
· 引擎型式：水冷 4 行程雙汽缸	· 軸距：NA	
· 總排氣量：1198.4cc	· 座高：825mm	
· 內徑 x 行程：106X67.9mm	· 車體淨重：209kg	
· 壓縮比：12.5:1	· 排檔方式：往復 6 檔	
· 最高馬力：117kW/9500rpm	· 油箱容量：20L	
· 最大扭力：136Nm/7500rpm	· 前後輪尺寸：120/70-17 190/55-17	
· 車體：長寬高 2190/1000/1495mm		

配有多種先進的電子儀器，電子控制懸吊系統、ABS、循跡力控制系統等尖端科技，台灣俗稱電子鳥的先進車款，竭盡所能輔助騎士操駕，從這台車也能看出未來摩托車界的走向。

HARLEY-DAVIDSON
STREET 750

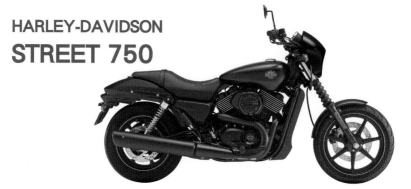

輕巧的 750 cc中量級車款在哈雷里頭也不多見，但是輕量化的車身對於操控性能有直接的影響，纖細的車身也適合在市區行駛，因此在街道較為壅擠的台灣受到極大的歡迎。

規格表 SPECIFICATIONS		
· 引擎形式：水冷四行程V 型 2 缸 16 氣門	· 軸距：1511mm	
· 總排氣量：749cc	· 座高：N/A	
· 內徑 x 行程：85×66mm	· 車重（乾重）：218kg	
· 壓縮比：N/A	· 排檔方式：往復 6 檔	
· 最高馬力：N/A	· 油箱容量：N/A	
· 最大扭力：NA	· 前後輪尺寸：N/A	
· 車體：長寬高 N/A		

HARLEY-DAVIDSON
XL883N

短小的後擋泥板、單體式座位散發出濃濃的復古味道，典型的美式風格營造出十分古典的硬朗氣息，剽悍的外觀令人目不轉睛，Evolution系列引擎，並且與時俱進地採用 FI 噴射系統。

規格表 SPECIFICATIONS	引擎型式：氣冷 V 型雙缸四氣門 Evolution	軸距：1510mm
	總排氣量：883cc	座高：735mm
	內徑 x 行程：76.2x96.8mm	車重：260kg
	壓縮比：9:1	排檔方式：往復 5 檔
	最高馬力：NA	油箱容量：12.5L
	最大扭力：7.1kgm/3750rpm	前後輪尺寸：100/90/B19　150/80/B16
	車體：長寬高 2255/855/1120mm	

HARLEY-DAVIDSON
FAT BOY LO

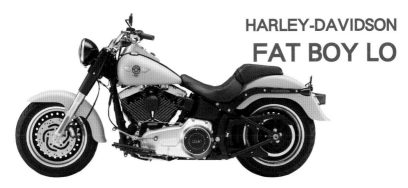

規格表 SPECIFICATIONS	引擎型式：V 型雙缸 Twin Cam 96B	軸距：1635mm
	總排氣量：1584cc	座高：680mm
	內徑 x 行程：95.3x111.1mm	車體淨重：330kg
	壓縮比：9.2:1	排檔方式：往復 6 檔
	最高馬力：67.0hp/5010rpm	油箱容量：19.68L
	最大扭力：11.9kgm/3000rpm	前後輪尺寸：140/75/R17　200/55/R17
	車體：長寬高 2385/997/1130mm	

花生米造型的油箱搭配較低的座高，無論何種身材的騎士都能享受到駕馭哈雷的樂趣，特殊造型的輪框更是一大特色，親民的騎姿讓長程旅途不易累積疲勞，加裝馬鞍帶後也容易攜帶行李。

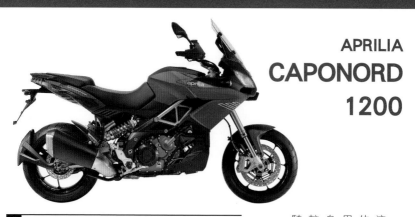

APRILIA
CAPONORD
1200

規格表 SPECIFICATIONS	· 引擎形式：水冷 4 行程 V 型雙缸 8 氣門 DOHC	· 軸距：1565mm
	· 總排氣量：1197cc	
	· 內徑 x 行程：106×67.8mm	· 車重（乾重）：214kg/228kg(加載旅行配備時)
	· 壓縮比：12±0.5:1	· 排檔方式：往復 6 檔
	· 最高馬力：123hp/8250rpm	· 油箱容量：24L
	· 最大扭力：11.7kgm/6800rpm	· 前後輪尺寸：120/70/R17　180/55/17
	· 車體：長寬高 2245/NA/1440mm	

APRILIA 也搭上近年來流行的多功能大鳥 ADV 車款的熱潮推出 CAPONORD，採用側置單槍避震，輕盈的車身讓操控上更加靈活多變，較高的握把也給騎是舒適的騎乘姿勢。

KTM
390 DUKE

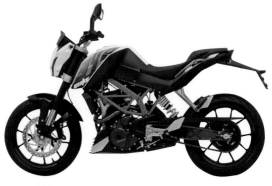

顯眼的橘色鋼管編織車架，銳利的線條外觀配上新潮的十爪輪框讓風格更加現代，並且營造出兇悍的外觀設計，單缸引擎隨時都能激發出強大的扭力，更顯奧地利車場的威風。

規格表 SPECIFICATIONS	· 引擎型式：水冷四行程單缸	· 軸距：1367±15 mm
	· 總排氣量：373.2cc	· 座高：800mm
	· 內徑 x 行程：89X60mm	· 車重（乾重）：139kg
	· 壓縮比：NA	· 排檔方式：往復 6 檔
	· 最高馬力：44hp/9500rpm	· 油箱容量：11L
	· 最大扭力：3.6kgm/7250rpm	· 前後輪尺寸：NA
	· 車體：長寬高 NA	· 建議售價：NA

KTM
690 DUKE

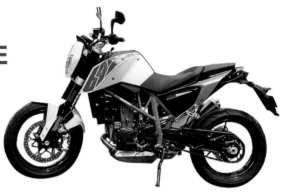

引擎的扭力曲線，令人愛不釋手。

加平順，卻又能保留大單缸引擎的慣性，讓引擎反應更作時的慣性，讓引擎反應更在內部下功夫，減少活塞運卻還是採用單缸引擎，並且DUKE390 的升級版，但

規格表 SPECIFICATIONS	・引擎型式：水冷四行程 單缸	・軸距：1466±15 mm
	・總排氣量：690 cc	・座高：835 mm
	・內徑 × 行程：102×84.5 mm	・車重（乾重）：149.5 kg
	・壓縮比：12.6:1	・排檔方式：往復六檔
	・最高馬力：67hp/7500rpm	・油箱容量：14L
	・最大扭力：7.1 kg -m/5500rpm	・前後輪尺寸：120/70-17・160/60-17
	・車體：N/A	

KTM
1290 SUPER
ADVENTURE

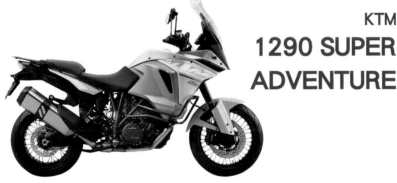

規格表 SPECIFICATIONS	・引擎形式：水冷四行程 V 型雙缸	・軸距：1560mm(±15mm)
	・總排氣量：1301cc	・座高：860/875mm
	・內徑 × 行程：108x71mm	・車重：229kg
	・壓縮比：NA	・排檔方式：濕式六檔
	・最高馬力：160ps	・油箱容量：30L
	・最大扭力：14.28kgm	・前後輪尺寸：19　17
	・車體：長寬高 NA	

質享受。

厚的引擎音浪給人愉悅的音動性能當然是不能小覷，渾風壓，奧地利名門ＫＴＭ的運外，更能有效降低行車時的把除了給騎士舒適的騎姿之高聳的風鏡和較高的握

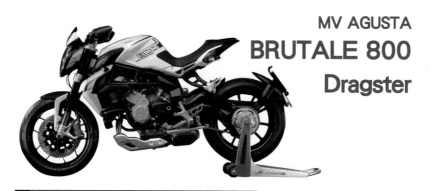

MV AGUSTA
BRUTALE 800
Dragster

號稱移動鑽石的 MV AGUSTA 所推出的街車，以直線加速賽的車款外觀為設計靈感，拉長搖臂增加騎乘時的穩定性，除了性能之外，極佳的工藝水準也給人滿滿的收藏慾望。

規格表 SPECIFICATIONS	· 引擎形式：水冷四行程 三缸 DOHC	· 軸距：1380 mm
	· 總排氣量：798 cc	· 座高：811 mm
	· 內徑 × 行程：79×54.3 mm	· 車重：167 kg
	· 壓縮比：：13.3:1	· 排檔方式：往復六檔
	· 最高馬力：123hp/11,600rpm	· 油箱容量：16.6L
	· 最大扭力：8.25 kg -m/8,600rpm	· 前後輪尺寸： 120/70/17 · 200/50/17
	· 車體：長寬高 2060/825/- mm	

MV AGUSTA
RIVALE 800

搭載水冷四行程 798 cc 的三缸引擎，極高的壓縮比給予引擎豐沛的動力，特殊造型的車身也給人極為深刻的印象，MV AGUSTA 不愧是名符其實的摩托車工藝製造商。

規格表 SPECIFICATIONS	· 引擎型式：水冷 4 行程 3 汽缸 12 氣門 DOHC	· 軸距：1380mm
	· 總排氣量：798cc	· 座高：810mm
	· 內徑 x 行程：79X54.3mm	· 車重（乾重）：167kg
	· 壓縮比：13.3:1	· 排檔方式：往復 6 檔
	· 最高馬力： 125hp/11600rpm	· 油箱容量：16.6L
	· 最大扭力：8.3kgm/8600rpm	· 前後輪尺寸： 120/70-17 180/55-17
	· 車體：長寬高 2085/725/NAmm	

KYMCO
Downtown 350i

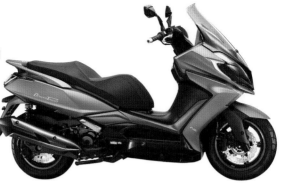

台灣光陽的得意之作。
露出濃濃的侵略意味，也視
向燈，看似無奇的車頭卻透
燈，中間是遠燈，上面是方
眼造型的車頭，最下方是近
引人注意的地方是尖銳如鷹
Downtown 350i 第一個

規格表 SPECIFICATIONS	引擎型式：水冷四行程 單缸四氣門 SOHC	· 軸距：1545mm
	· 總排氣量：320.6cc	· 座高：775mm
	· 內徑 × 行程： 72.7×72mm	· 車重：158kg/166kg
	· 壓縮比： 10:8	· 排檔方式：無段變速
	· 最高馬力：29.5hp/7750rpm	· 油箱容量：12.5L
	· 最大扭力：2.9kg-m/6500rpm	· 前後輪尺寸： 120/80-14 · 150/70-13
	· 車體：長寬高 2255/800/1310mm	

KYMCO
Xciting 400i

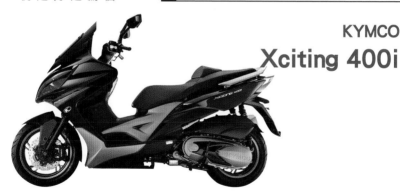

規格表 SPECIFICATIONS	· 引擎型式：水冷四行程 單缸	· 軸距：1565mm
	· 總排氣量：399cc	· 座高：780mm
	· 內徑 × 行程：N/A	· 車重：205kg
	· 壓縮比：10.5:1	· 排檔方式：無段變速
	· 最高馬力：36hp/7500rpm	· 油箱容量：12.5L
	· 最大扭力：3.8kg-m/6000rpm	· 前後輪尺寸：120/70/ R15 · 150/70/R14
	· 車體：長寬高 2220/795/1285mm	

準。
度和運動性能上都有一定水
克達，當然在騎乘時的舒適
市場都經肯定光陽的大型速
洲紅回台灣，連挑剔的歐洲
XCITING 400I，等於是從歐
在歐洲也相當知名的

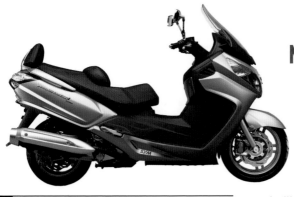

SYM
MAXSYM 600i

規格表 SPECIFICATIONS		
· 引擎型式：水冷四行程單缸四氣門 SOHC		· 軸距：1560mm
· 總排氣量：565cc		· 座高：755mm
· 內徑 × 行程：N/A		· 車重：234kg
· 壓縮比：10.5:1		· 排檔方式：無段變速
· 最高馬力：40.6hp/6500rpm		· 油箱容量：14.2L
· 最大扭力：4.4kg-m/5500rpm		· 前後輪尺寸：120/70/R15 160/60/R14
· 車體：長寬高 2270/825/1410mm		

國內少見的紅牌大羊也是兵家必爭之地，MAXSYM 除了擁有大排氣量的性能之外，前輪更是搭配輻射對四卡鉗，以國產速克達來說是相當高規格的設計，同時也搭配 BOSCH ABS，大幅度提高行車安全。

SYM
SB300

規格表 SPECIFICATIONS		
· 引擎型式：水冷四行程單缸四氣門 SOHC		· 軸距：1345mm
· 總排氣量：278.3cc		· 座高：790mm
· 內徑 × 行程：75mm×63mm		· 車重：148kg
· 壓縮比：N/A		· 排檔方式：往復六檔
· 最高馬力：27hp		· 油箱容量：12L
· 最大扭力：N/A		· 前後輪尺寸：110/70-17 140/70-17
· 車體：長寬高 2030/780/1090mm		

台灣最出名的野狼在 SYM 的研發下也推出了 300cc 的黃牌版本，操控平順自然，引擎反應平順，搭配熟悉不已的外型，令人想起剛開始接觸摩托車的日子。

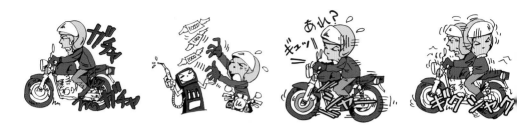

出發前
車輛點檢
簡單技巧

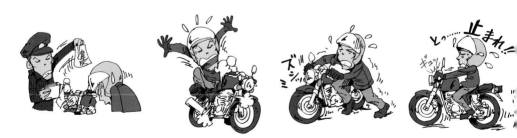

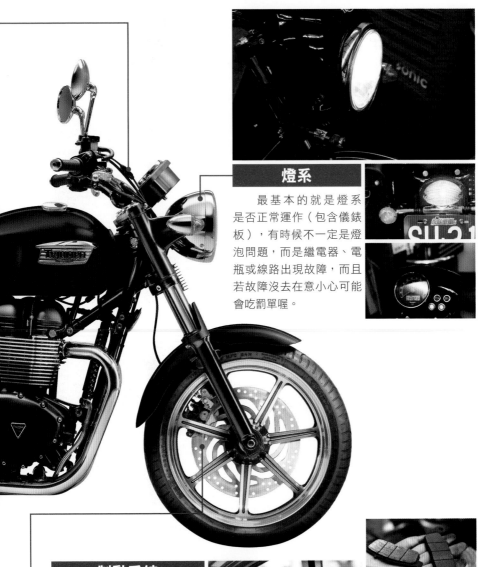

燈系

　　最基本的就是燈系是否正常運作（包含儀錶板），有時候不一定是燈泡問題，而是繼電器、電瓶或線路出現故障，而且若故障沒去在意小心可能會吃罰單喔。

制動系統

　　最主要在於來令片的磨耗程度，如果厚度不足就應進行更換，接下來煞車油的髒污程度、卡鉗作動是否正常、以及碟盤的平整與否甚至有無歪斜。

輪胎

胎壓是否符合規範？胎紋深度還夠不夠用？除此之外就算以上兩項都 OK，暴露在空氣與陽光下太久橡膠也是會變質。在換新胎的同時，也順道進行輪胎平衡吧。

鋼索類

從油門線、離合器鋼索到部分車款的鼓煞，除了基本的上油潤滑與調節鬆緊度外，因為包覆在橡皮外管內，有分岔也不容易注意到，勤加檢查才能預防斷裂。

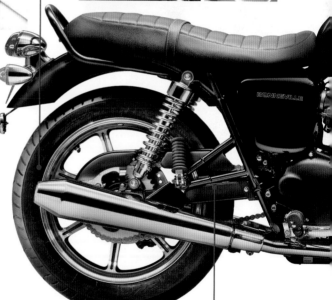

傳動系統

從最常見的鏈條，到皮帶乃至於軸傳動，最主要確認有無過度鬆弛並適度調整或更換，同步檢查齒盤磨耗狀況並上油，當然有發生死目或者是裂痕等就直接換新。

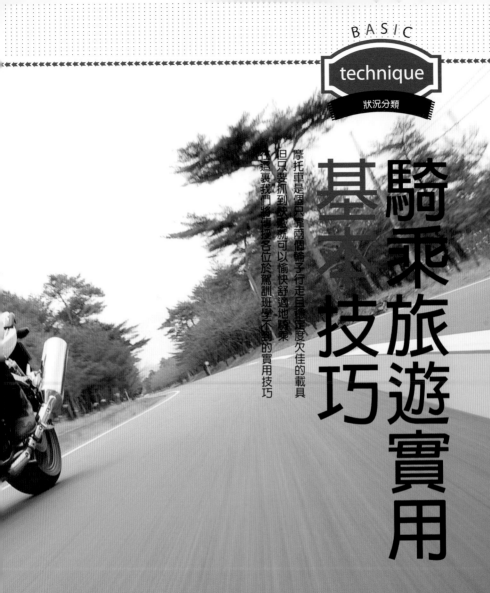

騎乘旅遊實用基礎技巧

摩托車是個只靠兩個輪子行走且穩定度欠佳的載具

但只要抓到訣竅就可以愉快舒適地騎乘

在這裏我們將傳授各位於駕訓班學不到的實用技巧

3

馳騁於
快速道路

P.65-74

2

市區
騎乘時

P.49-63

1

出發前
準備

P.38-47

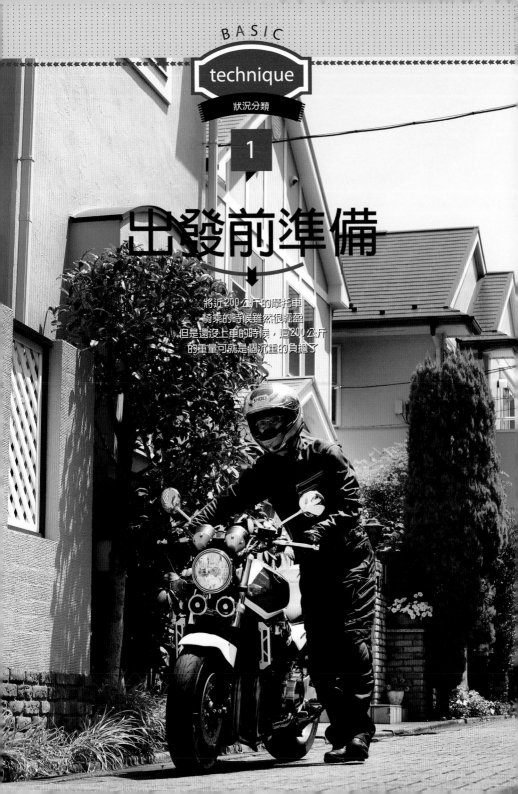

出發前準備

將近200公斤的摩托車
騎乘的時候雖然很輕盈
但是還沒上車的時候，這200公斤
的重量可就是個沉重的負擔了

自家附近的停車地點

一直以來停車場就很狹窄……

配合自家環境
找出最適合自己的停車位

　　尋找停車位的難易度跟車緣有著密不可分的關係，公寓住宅區是最讓人頭痛的地點，在一個沒有重機停車格的住宅區，通常停車位都是跟摩托車共用的，另外停車的時候還要小心避免給用路人帶來困擾，有的時候就因為這樣而讓愛車傷到了

　　假如自家有車庫或是停車場的話，基本上停車不會是個問題，但對於住在大樓社區或是公寓社區的騎士來說，停車就是個難解的課題，擁有重機專用的停車區的住宅區問題還不大，但在大部分的大樓公寓社區的停車場其實是和汽車、摩托車一起共用的，停在汽車格又會被不懂法規的民眾砲轟，愛車甚至有可能遭到惡意破壞，但是無論如何還是希望各位做一個守規矩的成熟騎士，還有就是騎乘旅遊出發的時間多半很早，所以只能將車子推到大馬路上才有辦法發動引擎，總之住在社區的騎士需要多多為週遭的鄰居環境著想才行。

架中柱的方法

架中柱要見機行事

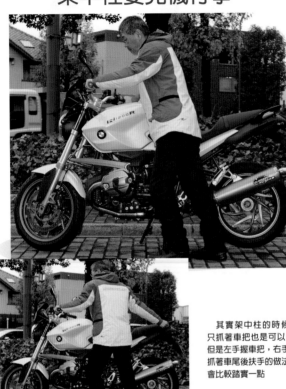

其實架中柱的時候
只抓著車把也是可以，
但是左手握車把，右手
抓著車尾後扶手的做法
會比較踏實一點

最近的新車幾乎只配備有側柱，這樣的現象也代表著在現在的用車環境下越來越少使用中柱的機會了，但就算配備有中柱好了，其實也會因為要把車子抬起來而嫌麻煩不去使用他，另外也有人是因為怕車子會往右邊傾倒而對中柱敬而遠之。

正確又安全的架中柱的做法其實是右手放在坐墊放在車身後半部，左手則用來支撐車把，另外收中柱的時候也請先將側柱踢出，並且預先將檔位掛在1檔，並且還要預先將車手往右打，這樣一來收中柱的時候車身就

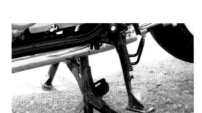

Point ▶ 2

先將側柱踢出

　其實不用擔心因將車手往右邊打而使車輛的平衡受到破壞，因為此時車子的重心是往左方的，所以建議下車時預先將側柱給踢出會比較好，這樣也可以不用再擔心只靠自己的力量是否無法支撐車子

Point ▶ 1

首先將檔位掛到1檔

　收中柱時，將檔位預先掛在1檔的話，當後輪接觸地面時輪胎就會鎖死，這時就可以讓車輛不會隨意行動，並可以安心地操控車輛了

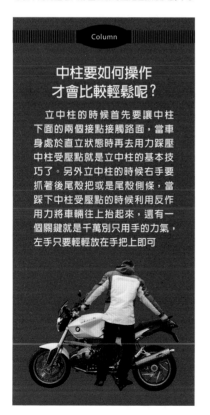

Column

中柱要如何操作才會比較輕鬆呢？

　立中柱的時候首先要讓中柱下面的兩個接點接觸路面，當車身處於直立狀態時再去用力踩壓中柱受壓點就是立中柱的基本技巧了。另外立中柱的時候右手要抓著後尾殼把或是尾殼側條，當踩下中柱受壓點的時候利用反作用力將車輛往上抬起來，還有一個關鍵就是千萬別只用手的力氣，左手只要輕輕放在手把上即可

Point ▶ 3

將車頭往右打

　收中柱的時候建議先將車手往右打，這樣一來就算車輛的平衡受到破壞，車子也不會往右倒車，這個時候就可以利用身體來接住往左倒的車身

　不容易往右邊傾倒了，預先將檔位掛到1檔的動作也可以防止車子放下來時前後亂動，另一方面放下立中柱的時候也請避免只靠手的蠻力進行操作，腳踩著中柱的受壓點才是重點。

切勿勉強出力

往前推進

摩托車推車倒車小技巧

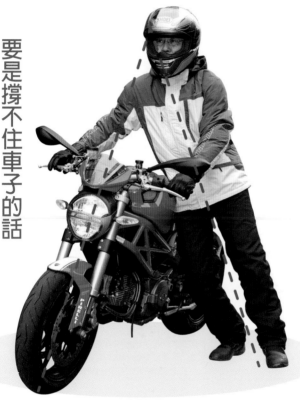

要是撐不住車子的話
乾脆就呈現「人」字型吧

推一台重量約200公斤左右的重機，任誰都會倒抽一口氣的，不過其實當車輛處於完全直立的狀態時，支撐車輛是不用花力氣的，假如推車時可以保持車身直立的狀態的話，將會發現車子推起來是多麼輕鬆。

但是將車子往左方迴轉的時候，由於會碰到車子有可能往右方倒車的危險性，因此心理上自然會產生壓力，所以在這樣的狀態下推車時建議將車輛稍往左邊傾斜一點就可以解決這尷尬的狀況，另外推車時要是太過於依賴手臂的力氣的話，那麼手將會被沉重的車身重量弄得綁手綁腳。

腰部緊貼坐位
腿不要完全打直

　　腰部及大腿緊貼油箱或是坐位，
和摩托車成為一體後向前推進會
比較輕鬆，但就算身體再怎麼支
撐，如果摩托車太過傾斜的話也
還是會很辛苦的

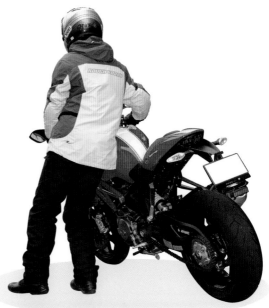

將檔位掛在一檔
使用離合器操控

　　兩手扶著龍頭往前推進時，需要停
車的時候會不自覺的使用前煞車，但這
樣容易破壞平衡，將檔位掛在一檔，握
住離合器拉桿，需要停車時只要放開拉
桿即可

　　要想一邊推車迴轉又一邊
承受車輛的重量的話，那麼
關鍵就在於人車之接的默契
了，正確做法是在推車時
，只要腰部或是大腿能夠與
油箱或是坐墊緊密貼合的話
，並且偶爾利用這些身體部
位做一些輔助的話，就能夠
減輕手臂的負擔，這樣的動
作從正面來看類似「人」字
型，但是還是要避免讓摩托
車太過傾斜。

　　那麼該如何讓摩托車倒車
呢？假如使用和將車子往前
推一樣兩手握住車把的方式
倒車，這時反而會出現轉向
不穩定，且車身搖搖晃晃的
狀況，所以正確的方式是倒
車時，用右手抵著坐墊，並
且右手、右腳同時出力以便
將車輛車子往後推出，這樣
子就可以一邊將車子往後推
動並且保持穩定了。

摩托車推車倒車小技巧

消除不安

放心倒車

先下車
再移車

　　新手或是女性騎士通常會懼怕倒車的情況，很容易出現倒車時兩隻手緊握車把的現象，但是這麼做反而會讓騎士更進一步深刻感受到車身的重量。正確的做法是，當車輛後推的時候首先要用右手抵著坐墊，然後將體重整個加載在坐墊上，此時重心腳雖然位於右腳，但是右手右腳請勿打直，這樣子右手右腳也會比較好施力

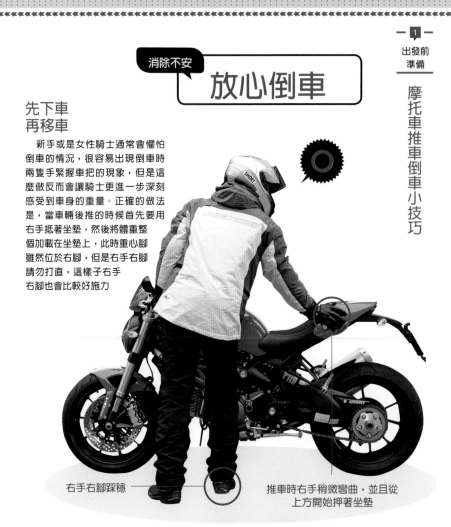

右手右腳踩穩

推車時右手稍微彎曲，並且從上方開始押著坐墊

倒車時
不可以雙手抓車把

　　倒車時用雙手抓手把的做法反而會進一步感覺到車子的重量，另外這樣做還會產生龍頭不穩的問題

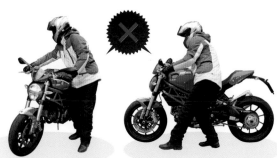

跨在車上倒車

假如只是要稍微倒個車的話，其實是可以跨在車上的狀態下直接用腳踩地面划動，但是這個方法由於會讓人感到不安，所以通常都最後的騎乘姿勢會變成墊腳走，其實墊腳走這點還不是什麼大問題，但假如墊的是前腳掌的話，那麼建議騎乘的時候把軸心腳左腳收到腳踏上，並且讓腰部向右邊滑出，以便右腳可以穩穩地踏實在地面上，左腳就跟車身緊貼在一起

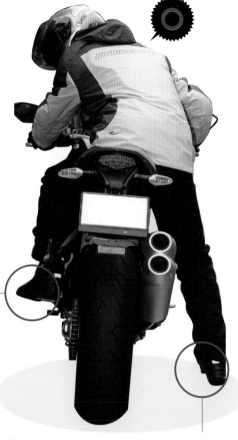

軸心腳置於腳踏上，
並且緊貼車身

右腳踏實
在地面上

雙腳著地
影響倒車穩定性

在車上要進行倒車的時候，假如雙腳可以穩穩地踏實在地面上，用雙腳倒車也ok，但假如是只有前腳掌踏在地面上的話，那麼倒車時，車輛是不太會動的，而且反而有可能因為平衡抓不好而發生跌倒的意外

跨上您的愛車

一邊保持體態
一邊使出「神龍擺尾」

除了速克達之類的車款，一般摩托車上車的時候都需要作出跨越車身的動作，普遍來說都是將自己的身體放在車身的左側，並且抬高右腳以利跨越車輛，但是有時候就是會不小心撞到尾殼，就算當下車子沒有倒車，尾殼多半也會出現刮痕，或是留下跟靴子相同顏色的印記，看起來實在是很煞風景，相信誰都碰過像這樣的情形。

假如說要追究起腳會碰到車身這個問題的話，其實最主要的原因在於跨上車的時候，腳抬的不夠高是最主要原因，講到這裡一定有人會

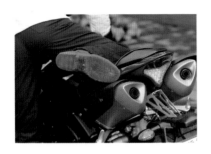

這個場景似曾相識嗎

跨上車時腳撞到尾殼實在是讓人心痛,配備有側箱、後箱的車款,上車時腳也同樣會撞到箱子,建議快點檢查一下您的上車方式吧

回以「身體不夠柔軟所以腳抬不到那麼高」的理由,但事實上跨上車的時候只要將下半身趴低就可以了,假如要加裝置物箱的話,只要先把其中一隻腳踩在腳踏上再跨上車就可以了。

背部切勿打直
壓低上半身

跨上摩托車時,上半身保持直立狀態的話腳是抬不高的,但要是可以趴低上半身的話,腳就自然可以輕輕鬆鬆地跨過去了

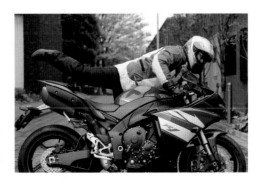

將腳抬高

上半身打直的狀態下,將腳抬起來時身體會呈現背部弓起來的狀態,只要上半身可以趴低,腳就可以輕鬆地做出神龍擺尾的動作

之其 **1**

出現在眼前的砂石地
油門開也不是關也不是，
輪胎都會滑滑的！

砂砂
砂砂

砂砂

怎麼這麼突然……

當看到「前方施工中」的告示牌的時候，前方路段很有可能還沒有鋪上柏油的可能性相當大，進入未鋪柏油的路面時，首先一定要將車速大幅降低，由於砂石路面一催油門後輪就會空轉，所以建議還要搭配高檔位跟低轉速慢慢地行走會比較安全，另外假如遭遇到需要刹車的時候，建議請使用後刹車來幫助車輛減速。

另外在砂石路面騎乘的時候可能會覺得有時車手不太受自己的控制，進而對車把做出控制處理，但其實這個現象很正常，稍微讓車把自己擺動一下是沒有關係的，對車把出力反而會更容易被車把影響，建議這個時候用雙腿夾緊油箱，並且放鬆手臂即可。

假如騎乘的時候，柏油路面在無預警的狀況下突然換成了無鋪裝路面的話，這時切記千萬不要慌慌張張地按下前刹車，或是急速收油門，正確做法其實是慢慢地鬆開油門，並且使用後刹車讓車速慢慢地降下來才是上策。

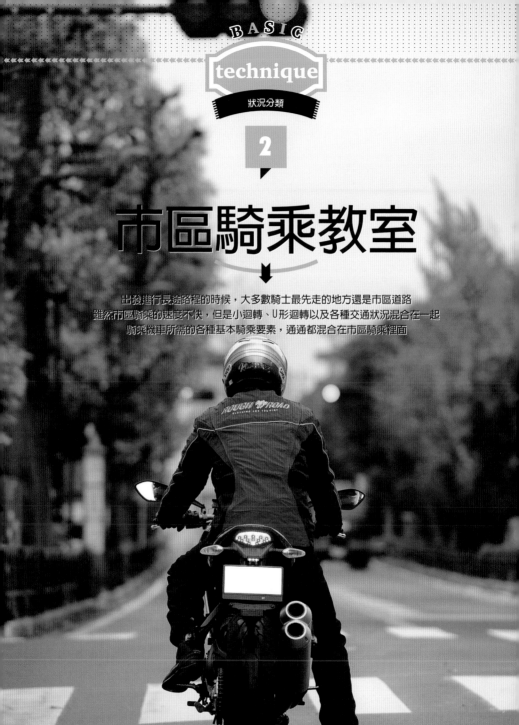

BASIC

technique

狀況分類

2

市區騎乘教室

出發進行長途路程的時候，大多數騎士最先走的地方還是市區道路
雖然市區騎乘的速度不快，但是小迴轉、U形迴轉以及各種交通狀況混合在一起
騎乘機車所需的各種基本騎乘要素，通通都混合在市區騎乘裡面

一邊騎乘一邊暖車

讓你的愛車甦醒吧

從寒冷的早晨開始出發，首先要做的就是將車輛推到大馬路上再發動引擎，當引擎發動後，排氣聲浪就這樣劃破了寂靜。

這樣講起來很像小說裡面的場景，但在現在的環境中要想在人口稠密的住宅區中長時間暖車是不可能的事情，畢竟這要擔負著多少被鄰居白眼的風險。過去還在騎化油器車款的時候，要是暖車沒到位的話時，引擎的反應就會比較差。但是現在的噴射引擎車款則是一點即發。

在確認安全無虞的路段下可試著使用強力的刹車來幫助暖車，有刹車可以幫忙縮短暖胎的時間

講到暖車，大家大多以為把車弄熱就好了，但其實真正的暖車是更全面性的，舉凡變速箱、剎車、輪胎以及避震器等等零部件都必須準備到可以發揮應有性能的地步才行，也就是說所謂的暖車指的是只要是車上能動的部位都算在暖車的範圍內。

當引擎發動後，請儘快將車子騎出去，但這並不是要各位馬上拉高轉，而是要用低轉速的方式騎乘，另外也建議各位用高轉速騎乘，這樣的方式就可以讓機油完全潤滑變速箱。

像這樣的方式就可以做到一邊騎乘一邊暖車，當離開住宅區的時候，車子也就暖的差不多了，總之暖車的時候還是別為各位鄰居帶來困擾哦。

Point 1

輪胎要磨一磨才會暖

暖車要暖的可不是只有引擎而已，輪胎跟剎車要是無法暖到工作溫度的話是無法完全發揮性能的。寒冷的冬天由於暖車不易，所以建議這個時候想要暖車的話，請在人煙稀少的地方，並且再用重複大手重剎車的方式來達到暖車的目的。當然在交通量少的直線道路也一樣可以這樣用。

漸進加強剎車力道　前叉收縮　前胎收到摩擦　　高檔位＋低轉速＋大手油門　後避震器壓縮　後胎收到摩擦

重複來回

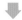
Point | 2 |

低轉速狀態下
請頻繁換檔

⬇

有助機油浸潤變速箱

　　雖說車輛處於靜止狀態時，引擎的曲軸、活塞、凸輪軸跟氣門都可以收到機油的潤滑，但是離合器跟變速箱這種沒有發車就不會轉動的部件就沒有辦法了，所以儘可能在發車後使用低轉速並且頻繁地進行變速，這樣一來整台車就可以算是暖到車了。

暖引擎的時候建議保持低轉速狀態行駛，另外一邊暖車一邊騎乘的時候，引擎轉速建議維持在3000rpm比較好。

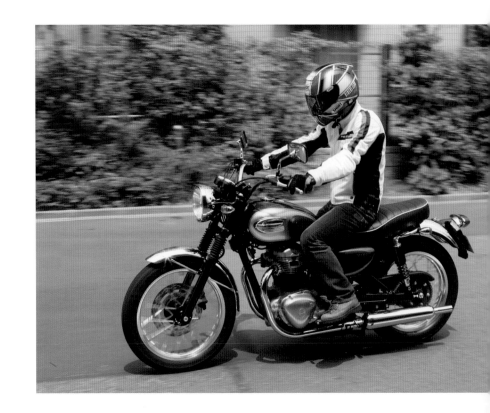

Column

聽說新型車款
不用暖車也可以？

住宅區暖車令人擔心

早晨的住宅區由於相當安靜，所以在這樣的環境下長時間一直保持引擎發動並且暖車的話很容易引起鄰居側目，有鑑於此，建議還是想把車子推到大路上在暖車吧，另外發車後也請儘速離開巷道以免造成影響。

近年來的車款都配備由噴射供油系統，有了這樣的設備，噴射供油系統可以藉由電控裝置將汽油以最佳霧化狀態噴出，可讓發車更順利，讓引擎在還沒有暖車的狀態下也可以順利行駛。但是可別以為新車款不用暖車也行，還是要把車子暖一下的，不過請避免高轉速，另外也請保持低速騎乘以利暖車作業的進行。

化油器車款

電子噴射供油車款

需要左右轉的路段

住宅區的道路多半又小又窄，體積小的車輛當然可以輕鬆度過，但是體積大的車款操作起來就會卡卡的，另外再加上引擎特性跟變速箱齒比，每台車的騎乘感覺都會有所差別。大多數騎士在遭遇這種情況時通常都會使用低檔位來處理，但其實這正是油門操控難搞的主因。

所以說當大排氣量車款在處理狹窄的左右彎路段時，使用的其實是利用半離合器來讓車輛可以順暢地渡過，而不是使用油門來處理。處理這個狀況的時候，其實用1檔是沒有關係，但是使用

左彎要按壓離合器

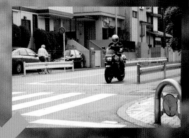

車輛行車路線靠左邊，
並且大幅降低速度

一邊踩著後煞車
一邊加速

將壓到底離合器，車子就會自己傾倒下去

雖說車身一邊傾倒的同時一邊完全按壓離合器的感覺總讓人考慮再三，但是藉由按壓離合器讓驅動力瞬間消失，這其實是幫助車輛銳利過彎的關鍵。

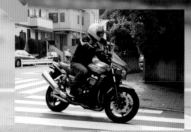

配合離合器操作就可以輕鬆過彎

2檔並且並用離合器操作技巧，有助車輛進行小角度迴轉。

此外遭遇到90度左彎的時候，即便使用了半離合器的技巧，車輛的過彎抓線照樣會往外拋，像這種必須用極低速而且角度大的彎道，建議直接將離合器按到底對於車輛的過彎比較有所幫助。

相信會有騎士會產生離合器整個按到底，車輛是否會因為後輪失去驅動力而產生危險之類的疑問，不過其實在這樣的狀況下，離合器整個按死會比完全不按壓離合器時車子騎乘起來卡卡的要來得安全的許多，而且還可以進行小角度的迴轉。

平常碰到刁鑽的低速左右彎道時，其實只要操作時特別注意一下的話，日後難搞點比較安全。

另外常常可以看到騎士在處理右彎的時候，行車路線會相當地靠右邊行駛，通常會這樣做的騎士會覺得這樣子視野良好，而且又沒有其他車輛或是行人在時有何不可，但是右彎處理起來，通常過彎弧度要比左彎大而且刁鑽，建議過彎的角度還是保留一的U形迴轉處理起來也會變得容易許多。

在市區左轉的時候，並且使用極低速處理角度極小的彎道時很容易用到離合器的技巧，離合器的使用程度就要看當下彎道處理的狀況了。

順暢的離合器操控是小角度迴轉的關鍵

Point | 2 |

瞭解離合器拉桿的操控範圍

　　相信有些騎士並不太清楚半離合器技巧的意思，但事實上大家在發車的時候都在用半離合器的技巧，畢竟發車的時候一下子整個把離合器給放掉的話引擎可是會熄火的。建議各位試著去抓抓看離合器在半離合器技巧啓發時的位置、試探一下離合器的操控手感以及抓一下離合器拉桿的拉桿位置。

離合器拉桿多少都會有點鬆鬆的間隙，在這段間隙的範圍中的操作，是無法對離合器產生任何作用的。

拉桿間隙的範圍

在這段範圍內，離合器拉桿對於離合器是有影響力的，但是在半離合器的範圍內，對離合器的影響力斷斷續續的。

半離合器範圍

完全把輸送給引擎的動力切離開來的區域，也就是空檔的位置

完全切開的範圍

左彎嚴禁走內側路線

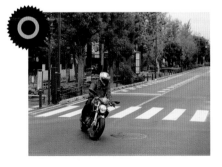

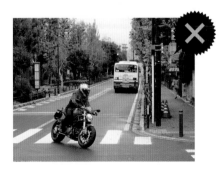

左彎的時候建議還是降低過彎的角度

左彎的時候降低過彎角度是基本技巧，特別是在住宅區十字路口這種難以被對象來車辨識的路段更是如此，過彎時建議儘可能將過彎點往過彎深處延伸，另外降低過彎角度也比較可以確保過彎時的視野。

最短過彎路線

左彎的時候任誰都會想要走最近的路線，十字路口的左彎更是如此，但是這樣做反而減低了被給對象來車的辨識度，相當危險。

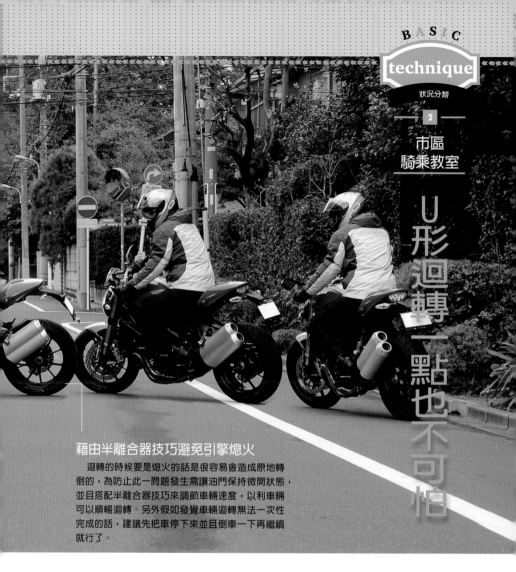

U形迴轉一點也不可怕

藉由半離合器技巧避免引擎熄火

迴轉的時候要是熄火的話是很容易會造成原地轉倒的，為防止此一問題發生需讓油門保持微開狀態，並且搭配半離合器技巧來調節車輛速度，以利車輛可以順暢迴轉。另外假如發覺車輛迴轉無法一次性完成的話，建議先把車停下來並且倒車一下再繼續就行了。

U形迴轉要想處理的好，首先最重要的就是消除心中的恐懼感，建議一開始練習的時候先不要從180度迴轉開始，而是從90度開始進行迴轉，接著慢慢再把迴轉的角度加到100度，依此類推慢慢地增加角度。

其實U形迴轉會對騎士心裡產生心裡壓力的主因來自於原地轉倒的產生，畢竟在極低速的狀態下又要將車身傾斜要進行轉向，確實給予騎士增加了不少心理壓力，其實只要處理U形彎道的時候避免車身傾斜就可以大幅降低恐懼感的產生。

只是假如想要在車身不傾斜的情況下進行U形迴轉的話，那麼道路的寬幅必須要夠寬闊才辦得到，基本上有兩線道的道路就足夠使用了，假如當下

克服恐懼是邁向成功的捷徑

迴轉時帶點剎車

在極低速狀態下要想將車輛控制住，首先要做的是踩下後剎車穩定車輛的行車狀況。在處理U形迴轉的時候，一直到迴轉的動作結束都要使用後剎車，總之迴轉的時候利用後剎車來調節車輛的速度，另外視野也要朝著打算前往的方向。

與其將車子停下再慢慢進行迴轉，倒不如讓車輛處於極低速狀態下進行迴轉，這樣子也比較容易抓到迴轉的平衡。

覺得眼前的迴轉無法一鼓作氣完成的話，建議各位還是先在停車場等人煙稀少的地方進行比較安全。

安全的U形迴轉重點在於切勿利用油門跟離合器循環輸入，因為這樣做會增加車輛行進的頓挫感，而且自己也會下意識地開始想要干預龍頭的自然擺動，另外還有一個重點就是切勿使用前剎車，在進行U形迴轉的時候要是使用前剎車的話，會對車身帶來不穩定的影響，而且也增加車輛原地倒的機率。

正確的U形迴轉的做法如下：油門保持微開狀態，另外使用半離合器來調整微幅上升的車速，並且搭配後剎車來進行協同調整，這樣一來就可以做出順暢又穩定的U形迴轉了，另外迴轉的時候也別忘了將視線放在打算前進的方向。

迴轉要隨機應變　右迴轉的場合

龍頭要預先往右打

將腰部往迴轉側滑出
以利增加循跡性

單腳著地的狀態下，用半離合
器技巧產生的動力前進

腳往前踏出用腳跟著地

Point ▌1▐

狹窄道路出腳進行U形迴轉

假如覺得之前講的U形迴轉技巧一下子就要執行覺得太困難的話，建議一邊用腳著地一邊慢慢迴轉就好了。這個時候建議將腰部往迴轉側滑出，並且用腳著地。保持油門關閉並且利用半離合技巧所產生的微小動力讓車輛緩慢前進。在這樣的狀態下切勿將腳往側面擺放，而是應該要往前方伸出，並且讓腳跟著地。由於這個時候車輛是處於緩慢行進的狀態，所以當車輛要停車的時候請將腳往前方伸出，而不是往側面伸出

左迴轉的場合

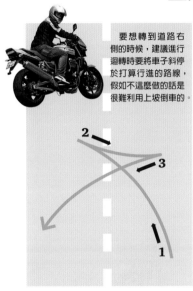

要想轉到道路右側的時候，建議進行迴轉時要將車子斜停於打算行進的路線，假如不這麼做的話也很難利用上坡倒車的。

Point |2|

上坡轉向要倒車

上坡路段進行U形迴轉而且是轉往左邊的時候，由於迴轉中心點降低，所以基本上車子是沒什麼傾角可以利用的，也因為這樣的受限條件，就算想要大角度迴轉也會因為無法一次迴轉完成而發生腳構不到地面而產生原地轉倒的情形。其實上坡U形迴轉的時候就別勉強了，建議迴轉的時候還是多倒車幾次就可以處理掉眼前的迴轉了，方法很簡單，只要倒車時將車把往右邊打，然後再往左前方前進就可以了。

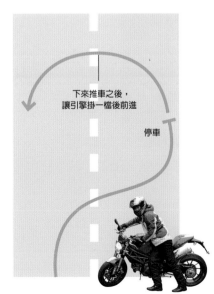

下來推車之後，讓引擎掛一檔後前進

停車

Point |3|

下來推車最安全

還沒熟悉U形迴轉的動作就要實際進行實在是太殘忍了，其實下來推車就可以解決問題了。記得要讓引擎入一檔並且搭配半離合器的技巧進行操作。

其實往對向車道推車是沒有什麼規矩的，重點是要確認路況的安全，下來推車比起直接左轉要來的安全許多。

想像數秒後的狀況

Point | 1 |

先預想一下等等會有什麼狀況

安全騎乘的技巧就在於先沙盤推演一下等等會發生什麼樣的情況，例如塞車的市區重要路線會出現甚麼樣的車況等等各種情境都要事先設想，例如要常常依照路標（照片 B 標示）選擇車流量比較少的路線，另外也要注意前方摩托車或是其他車輛的動態（照片 C 標示），另外無論有沒有紅綠燈，叉路處（照片 A 標示）都有可能衝出車輛，需要好好注意。

Point | 2 |

等紅綠燈的時候要準備好隨時發車

塞車或是停等紅綠燈的時候要是讓車輛保持在空檔並且自己發呆的話是相當危險的事，假如真的發生了什麼緊急事故，維持在馬上可以發車的狀態也可以避開危險。所以建議各位停車的時候將檔位掛在 1 檔並且按住離合器，使離合器保持在分開的狀態。另外停車的時候也別只有看正前方，也要隨時注意一下後方的後照鏡以策安全。

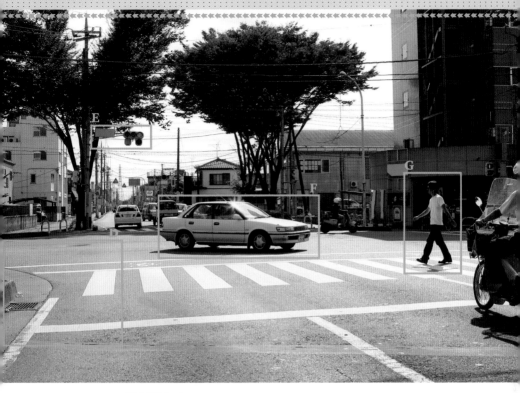

Point | 3 |

解讀狀況一提升安全性

在市區騎乘的時候注意週遭狀況是相當重要的，像是注意其他車輛的動向（照片F圖示），還有行人動向（照片D&G圖示），以及交通號誌等等，另外旁邊的道路以及店鋪的動向也要注意一下，另外還有最近在馬路上行駛速度不低數量也不少的腳踏車也要注意一下。

就算是每天走的道路，每天的路況也未必都相同，周圍行走的車子數量跟行人數量也不會都一樣，但儘管如此，騎士還是會下意識地告訴自己眼前的路況「跟平常一樣」，保持著這種觀念，出事機率是不會降低的。要是不想發生意外的話，運用自己的想像力預想數秒後的路況是相當重要的。

遭遇到緊急狀況的時候要想掌握到周圍的狀況的話，的確確是需要經驗的，不過其實初學者也一樣可以藉由目視的方式來獲得路況並且在路況預測上面。還有一點很重要的是，騎乘的時候請使用你的想像力，讓腦袋隨時保持在緊張狀態，特別是在旅途快要結束的時候更是需要注意。

遭遇濕滑大雨時
還有霧氣、蒸氣在等著你

無論是誰，雨天騎車都是一件令人厭煩的一件事，最慘的就是在溼滑路面上摔車了，總之雨天騎車就是會讓人有不好的印象，但其實只要操控車輛時小心並且讓輪胎保有基本的抓地力並且好好控制車速的話，其實是不會在溼滑路面上摔車的。

建議各位騎車的時候最好是穿著高性能的雨衣或是防霧風鏡，藉由這樣的方式至少將「霧氣」、起霧等等外在的不利因素給去除掉，這些雨天對策看起來沒什麼，但其實對於改善騎士雨天騎車心情其實有著相當大的幫助。

但在雨天或視路況較差的地段騎乘，最重要的還是不要搶快，速度越慢，反應突發狀況的時間就越充裕，這樣才能快樂出門，平安回家。

BASIC
technique

狀況分類

3

馳騁快速道路

沒有人遠行旅遊不走快速道路。
但是車速度較快,不習慣的話也許會感到壓力或不適應。
冷靜觀察周遭的車流,才是奔馳於快速道路不疲倦的訣竅。

不會疲累的快速道路騎乘法

覺得好累便趴下來
百害而無一利

旅行使用快速道路的機會很多，不過持續以高速度行車是非常累人的，迎面而來的風壓，換句話說也就是必須一邊被風吹，一邊騎車。

由於長時間受到前方而來的強力風壓，疲勞當然也會增加，趴下來的話，確實能減少風力的壓迫，但是以這樣的姿勢行車，長時間下來也是很累，將上半身放低，稍微往後坐，這麼一來，手臂不用出多餘的力量，也不會造成頸部的負擔，覺得整個身體變得輕鬆。

但是事實上，這個「趴姿」，是在疲勞或是面對風壓覺得難受時，經常會無意識做的動作，這個動作會擾亂騎車姿勢，更會增加疲勞，進而形成惡性循環。

因此，如果感到疲憊的時候，不能只是壓低上半身，而是要回復正確的騎車姿勢，要確認姿勢有沒有被打亂，可以確認肘部的彎曲是否增加？手腕是否下垂？如果認為與平常不同，則必須修正，另外，後照鏡的視線位置與平常不一樣，儀表周遭消失於視線外，都是姿勢被打亂的證明。

閃躲撲面而來的風壓將身體趴下

速度變快行進風壓更難受

腰部彎曲兩腿呈現張開的樣子

快速道路的惡性循環

下半身的支撐變得隨便

手臂及肩膀產生疲倦（疼痛）

依靠龍頭支撐上半身

高速巡航的上半身柔軟操

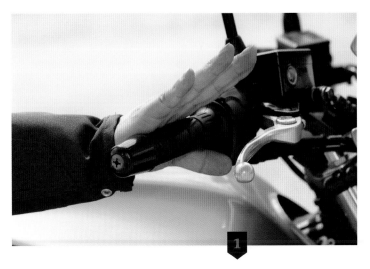

1

放掉手的力量

為了要抵擋行進風壓，並支撐身體，常常會施力於手臂，龍頭較低的摩托車更是如此，也因此增加了腕關節的負擔，以下半身支撐車身，不要施力，輕輕的活動腕關節。

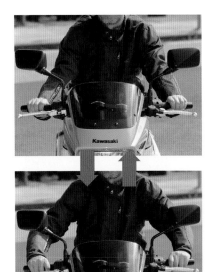

將手臂上下左右搖晃

騎車最基本的，就是不要施過多的力氣在龍頭上，但是通常一不注意就會施力於手臂，整個手臂上下左右搖甩，放鬆緊繃的肌肉，停車時，手離開龍頭，自然垂下。

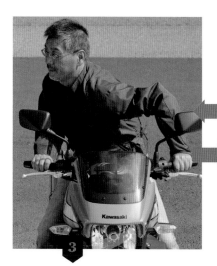

肩膀的左右伸展

　　放鬆肩頸痠痛也是很重要的一件事，如果是跨坐於摩托車的狀態下，維持手放置於龍頭，像轉動上半身般，舒緩肩膀的緊張，此時如果一起動一動頸部，更提升上半身的放鬆效果。

Column

腳尖置於腳踏上，
提升支撐感

　　將足弓放於踏板上是基本動作，但是行車於順暢的快速道路上時，將腳尖放於踏板，腳跟貼緊翅膀，能有效減輕疲勞，與膝蓋夾住油箱一樣，因為可以藉踏板周圍支撐身體，最重要的是以下半身穩穩地夾住車身。

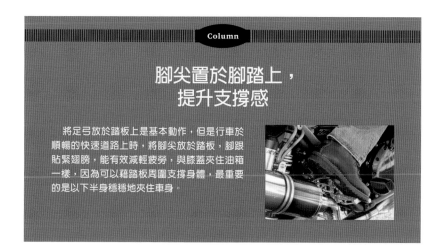

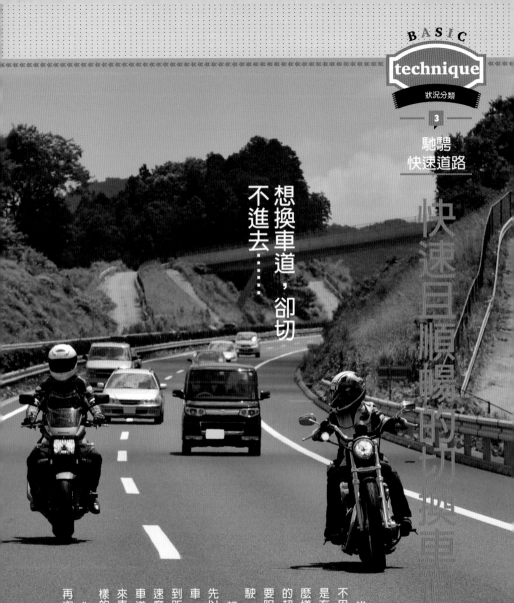

快速且順暢的切換車道

想換車道，卻切
不進去……

維持在同一車道行駛，就
不用變換車道，不過事實上
是有些汽車跑得比較慢，怎
麼樣都想超越他們，像這樣
的超車切換車道　須注意不
要阻礙車道後方來車汽的行
駛。

超車切換車道時，首先要
先以後照鏡確認後方有無來
車，第一次確認時，即使抓
到距離感，但是可能不清楚
速度差。此時認為可以切換
車道，但是「馬上就被後方
來車逼近」，大家應該都有這
樣的經驗吧。

為了要確認速度差，務必
再次藉由後照鏡觀察，也就

最初及最後都別忘了確認後方
切換車道的方法

第一次確認後方

要切換車道時,首先以後照鏡確認後方有無來車,利用此次確認,掌握與後方來車的距離感。

打出方向燈

以後照鏡確認後方狀況後,打方向燈,使其他駕駛人知道自己將切換車道,這是非常重要的示意步驟,請確實打燈

第二次確認後方

並不是在這個時候立刻變換車道,而是再看一次後照鏡,再次確認與後方來車的距離,這點非常重要。

確認方向燈作動

操作方向燈開關後,確認方向燈的閃燈狀況,眼睛若能直接看到燈閃更佳

催油門開始移動

一開始切換車道,就必須確實催油門加速,加速不夠的話,可能會與後方來車碰撞。

是透過後照鏡,作兩次確認,以了解自己和後方來車的速度差,到底有多少,確認安全無慮後,邊加速邊快速完成車道切換,這就是訣竅所在。

聰明停放您的愛車

你知道差別在哪裡嗎？

不管是日常生活或是旅行途中，停車的機會非常多。

但是，停車時，隨便亂停並非一件好事。停車時，必須注意不造成周遭困擾，並注意安全。

各位車主通常在停車時，大多都是前頭向內，因為車騎進來後，直接停進去比較

簡單，這當然也沒錯，不過，以倒退方式停車的話，騎出來也比較容易，但還是要因地形做應變，有的停車格內部比較高，所以如果是這種型態的停車位，就把前頭往內即可。

另外，停在坡道時，鐵則就是不管上坡或下坡，都先進1檔。龍頭往左打停車，也很重要，萬一車子滑動的話，這個動作可以防止摩托車滑到道路上。

Point

以容易出車的方向停車

停車時以容易出車為優先考量，從車尾開始進入停車格，不過如果停車格內部較高，則由車頭開始進入停車格比較安全。

在停車場停車時，通常都直接由車頭入停車格，但是由於一定要倒車出來，所以行李比較多的時候會變得有點麻煩，對這點要有所認識。

一般道路須依狀況選擇停車方式

聰明停放您的愛車

在坡道停車時
打入低速檔

與上坡或下坡無關，在坡道停車時，一定要打一檔，讓愛車不能隨意滑動，如果打空檔，有可能會不穩而跌倒，切開離合器，打入低檔後放開離合器，消除齒輪的間隙。

坡度較大的話，
車頭朝向上坡方向

有的坡道坡度較大，在這種地方停車時，須將車頭轉向上坡方向，如果把車頭轉向下坡，即便只受到些微衝擊，側柱都有可能彈開，把車頭往左切，也是安全策略之一。

於砂石路停車時，
將車頭朝向出口

盡量不要把摩托車停於會使腳步不穩的砂石車道或未鋪設柏油的停車場，因為發生打滑、摔車的機率較高，側柱也有可能插入地面，如果非要停的話，要將車頭轉向道路方向（出口方向），之後會比較容易出來。

之其 3

開燈更看不到
視野一片白色霧茫茫

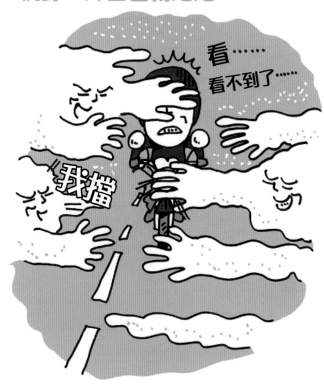

看……
看不到了……

我擋

山下明明天氣很好，山頂附近卻起霧，一片白茫茫……。這是走於有如高原般的路線，常常會遇到的狀況。

在這種完全零視線的濃霧中，不僅要注意對向來車，也要注意前、後方來車。濃霧中，如果依靠對向車道分隔線行駛，通常會忽略前後方來車，因此請勿沿著對向車道分隔線或路肩行駛，走車道正中間比較安全。

而且，如果開遠光燈，霧會造成光線漫射反而看不見，所以基本上要開近光燈。尤其夜晚開燈的話，會完全阻礙視線，到了這種地步，請停下車等待濃霧散去。停車後，請打開車頭燈或尾燈，讓周圍的駕駛人，知道自己停在此處。

另外，由於在靠近至一定距離時，才能發現停在路肩的車，或對向車道來車，請務必注意。

大型摩托車原地轉倒真的很痛，不僅是肉體上的痛，高價的車身和裝備，一有個閃失就變成數萬台幣的支出，令人心碎，此企劃的意旨不在把原地轉倒當成茶餘飯後的閒聊，而是透過寶貴的倒車經驗談，保護自己身體及愛車。

那麼，分析調查結果，我們發現「由於疲勞而使專注力明顯下降」是倒車的主要原因，如何紓緩旅行途中累積的疲勞，並運用本雜誌提供的旅行小知識，防患於未然。

初學者不用說，就算是資深騎士也很痛恨的原地轉倒

為了讓大家預防及學到教訓，針對騎士實施了問券調查

透過寶貴的實際經驗，介紹容易發生倒車的例子！

請務必小心防患！！

原地轉倒調查報告 Report

NO

20％

竟然高達

80％

YES

❖ 原地轉倒的經驗！？

開門見山地詢問有無原地轉倒的經驗時，有80％的讀者都回答了YES！不管是初學者或資深騎士，大家都有原地轉倒的時候，所以這沒有什麼好感到羞恥的！雖然這麼說，倒車不僅讓車身受到傷害，心靈更是遭受打擊。請參考這次的實況調查，在未來的摩托車人生中，努力把原地轉倒的機率降到零！

倒車原因5

根據實況調查
所分析出來的倒車原因。
從第1名的「忘記架側柱」
到第5名，主要原因大概都是缺乏專注力。
如果那時候這樣的話，那樣的話……
沒完沒了的後悔……

另外說一下，編輯部最容易發生倒車的情況，就是截稿日隔天的早晨。整晚熬夜辦公，腿和腰部呈現疲軟的狀態，一跨上車後，失去平衡無法控制，因而倒車。所以說，疲勞真可怕！

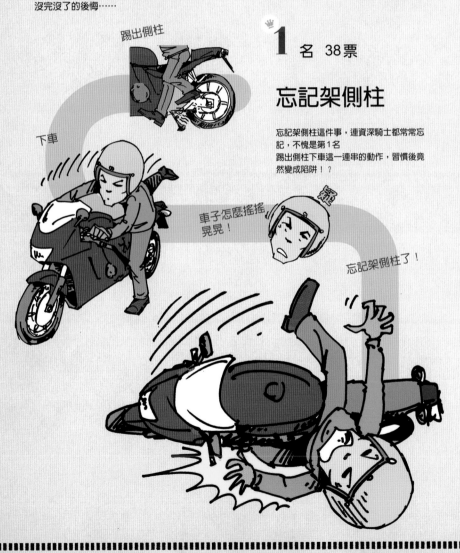

踢出側柱

1 名　38票

忘記架側柱

忘記架側柱這件事，連資深騎士都常常忘記，不愧是第1名
踢出側柱下車這一連串的動作，習慣後竟然變成陷阱！？

下車

車子怎麼搖搖晃晃！

忘記架側柱了！

2 名 20票

U型迴轉時
引擎熄火

當初如果不要過於相信自己的技
巧，要是有伸出右腳輔助的話
出現這樣的後悔念頭，迴轉＋引
擎熄火＝倒車
踩後煞車微開油門，是很重要的
動作

3 名 18票

在十字路口和停車場
失去平衡

在十字路口或停車場慌張失去平衡，或是
懶得下車，直接以跨坐的姿勢撿拾掉落物
品等，造成倒車的直接原因百百種

4 名 14票

腳甫一觸地
立即打滑

想要停車所以把腳放下，卻一接觸地面就
在砂石地打滑，或是剛好有凹陷處，腳碰
不到地面，停車時就發生慘事，不過這些
都是稍微注意，就可以迴避的吧

唰唰唰唰⋯⋯

5 名 8票

褲管卡到踏板
摔車

這個原因雖然才排在第5名，但是後悔程度足以和第1
名相比，倒車後簡直想把褲管給剪掉，對自己非常懊惱，
但是再生氣也於事無補⋯⋯

這種時候最會原地轉倒 5

大家都在什麼時候、在哪裡發生倒車呢？應該很想知道吧。
在此列舉Best5，請作為今後的警惕！！

👑

1 名 42票

旅行途中鬆懈時

很多倒車狀況，都是在疲勞達到頂峰時，或是騎
了一段距離後，完全疏忽的時候發生。地點則是
途中的停車場，或是目的地住宿前較多，由於容
易鬆懈，因此請務必注意。

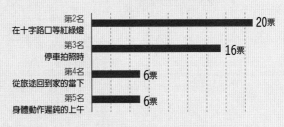

	票
第2名 在十字路口等紅綠燈	20票
第3名 停車拍照時	16票
第4名 從旅途回到家的當下	6票
第5名 身體動作遲鈍的上午	6票

❖ 騎士的實況報導

在坡道打空檔停車後 骨牌式倒車	在山路上不打檔停車後，摩托車亂動，把朋友的3台車像骨牌般撞倒，之後舊在一種微妙的氣氛中繼續旅途
立側柱的時候 沒有確實看腳邊	在旅程途中的一般道路上，側腳架插入路邊水溝蓋的接合處，完全無法撐住，立刻倒車
出入收費停車場 意料外的倒車	出入收費停車場，為了付款或投入票卡，停車處的地面積油而滑滑的，因為用腳尖支撐，所以立刻滑倒
以隨自己高興的方式 撿起掉落物品	等待紅綠燈時，跨坐在車上想直接撿起掉落物，左肩扯到油門，車子突然前進，無法控制就跌倒了。
野生動物！？ 看到黑影就開槍	奔馳在山路中時，兩側的林間有黑影晃動，以為有野狗野貓等野生動物衝出，反射性地急扣前煞車，前輪內切就轉倒了

Riding form

順暢
不疲憊

正確騎乘
姿勢剖析

旅程的時候，為了要盡量不產生疲倦感
採取正確的騎車姿勢其實是非常重要的
只要抓到訣竅，就能更享受騎車的過程

人類有各種體型，所以騎車姿勢也天差地遠，但是身體各部位都有「應該這樣做」的重點，這些要點是放諸四海皆準的。

一般而言，女性體型比男性嬌小，而女性騎士的騎車姿勢看起來，常有一種緊貼龍頭，突出下巴的感覺，背幾乎呈現仰起的狀態，龍頭和身體的位置靠近，也許是希望比較容易操控制摩托車，但是以這種姿勢騎車，體重全壓在龍頭上，車子反而無法在掌控範圍內，而且對手臂造成相當大的負擔，一下子就累了。

恰當的騎車姿勢為，將上半身輕輕往前傾，下巴稍微內縮，並且以不感到吃力的狀態，膝蓋輕輕夾著油箱，以這個看起來亮麗的姿勢騎

騎車方式的
基本看這裡！

背

上半身稍微往前傾的姿勢
是基本動作，以縮小腹的
感覺，用腰的正上方（脊
椎最下面）為支撐點，感
到稍微有點彎曲，將下半
身靠往這個支撐點

視線

收下巴，以稍微睥視的方
式看向前面遠方，手臂出
力、弓背的話，下巴會抬
起，所以請養成縮下巴的
習慣

手腕

手肘到手背呈水平線，輕
輕握著手把外側，在油門
全關的狀態下，右手手背
的角度稍微高一點

手肘

像是以身體為中心，由外側畫圓一樣，
握著手把，如果讓手肘稍微彎曲，就能
適當吸收來自龍頭的衝擊

膝蓋

膝蓋不要外開，輕輕的夾
住油箱即可，夾太用力反
而會過度施力，膝蓋是下
半身的支撐點

腳尖

將腳踝的內側，貼於踏板
或車框上，腳尖朝向行進
方向正前方

車，可以減少疲勞，為了達
到這個姿勢，手比較難碰到
龍頭的女性騎士，可以往前
坐一點。

順暢
不疲憊

正確騎乘
姿勢剖析

適當姿勢
簡易尋找法

雖說是正確姿勢，但絕對不難找
不過是以腹肌和背肌支撐上半身的自然姿勢讓騎乘更加輕鬆

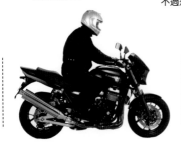

先從平常的
姿勢開始

Step 1

先將摩托車以中置腳架立起，再
以平常的騎車姿勢跨坐於車上

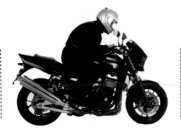

加強
前傾姿勢

Step 2

將手放於龍頭上，慢慢的加強前
傾姿勢，一邊降低姿勢，一邊放
掉手臂的力量

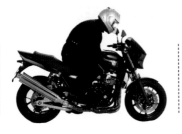

只用腹肌和背肌支
撐上半身

Step 3

保持前屈姿勢，手放開龍頭。記
住這種只使用腹肌和背肌的感覺
狀態

Get!

龍頭自然而然地處
在最適當位置

Step 4

拉起上半身，手臂也不用施力，
自然伸直後可以碰到握把最為理
想

騎車姿勢帶來的肉體疲憊

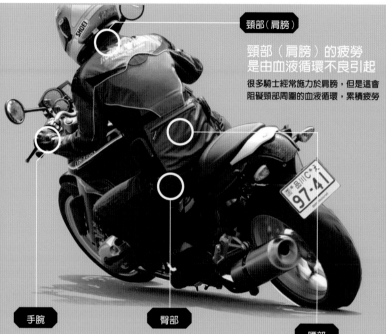

頸部（肩膀）

頸部（肩膀）的疲勞
是由血液循環不良引起

很多騎士經常施力於肩膀，但是這會
阻礙頸部周圍的血液循環，累積疲勞

手腕

上半身的重量
是手腕疲勞的原因

過度用力緊握手把、將上半
身的重量壓在手腕上以及使
用不合手的手套等，都是使
手腕疲勞的原因

臀部

體重都加在臀部
壓迫會造成血液循環
不良帶來疲憊

因為上半身的重量都在臀部上，
所以會造成血液循環不良，累積
疲勞，騎車時必須適度變換姿勢。

腰部

姿勢不良
造成腰部周圍的疲勞

脊椎原本就呈現 S 型，如果以勉
強的弓型狀態姿勢騎車，會累積
疲勞

雖然因摩托車種類不同，而有程度上的差別，但是不管是哪種摩托車，基本上騎車都比開車還累，這也是因為騎車這個行為，包含了跨、支撐、取得平衡等用全身的動作，且可以感覺到具密切關係的身體各部位的疲勞，因此有必要體驗出自己的騎車姿勢，另外在旅行上也必須經常注意、修正自己的姿勢。

看起來姿態好又不易疲倦的騎車姿勢，就是將上半身微微往前傾，縮起下巴的姿勢，不過長時間下來，常常不經意就抬起下巴了，這樣一來，就無法正確判斷狀況及確實控制。

原因有幾個，但是最主要的原因在於腹肌及背肌產生疲憊，而無法支撐上半身。

結果變成用手臂支撐身體，容易造成點頭，因此騎車時要時常確認是否有施力於手臂，以及注意縮起下巴，感到疲勞時，果斷決定休息也很重要。

縮起下巴
就不易施力於肩膀

收起下巴的姿勢帥氣得分！
初學者常常不知不覺就抬起下巴，請務必注意

提起下巴會讓上半身呈現反弓的樣貌，結果造成握手把的手臂伸直到極限，相反的，如果縮起下巴，上半身稍微前傾，手臂的彎曲會呈現自然狀態，但是疲憊一旦襲來，就會不知不覺慢慢的抬起下巴

這裡！

自我檢測的訣竅就在安全帽的後緣

要確認是否有確實縮起下巴，可以作下列檢查：在頸部不感到負擔的狀態下，如果能看到安全帽後緣就OK

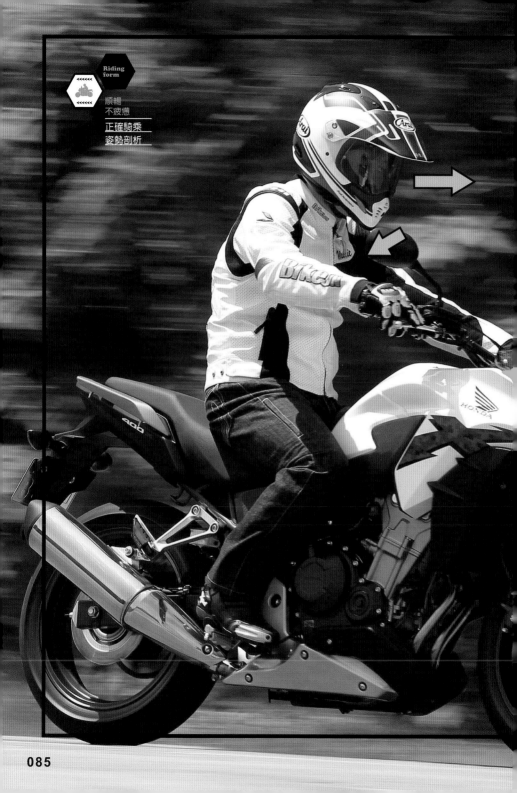

順暢
不疲憊

正確騎乘
姿勢剖析

以這個姿勢騎車，自然會以無名指和小指為中心握住手把，當然這時候也無法施以強力，這樣就沒錯了，如果不用力握住握把，手臂自然無法使用多餘的力量。

由於手放置於外側，所以煞車桿、離合器桿的操作，也在比較外側。利用輕微力量，便可以操作拉桿，因此有助減緩手部疼痛及不易引發疲勞。

手臂完全伸直，百害而無一利，由於造成手臂及肩膀負擔過大，很快就會感到疲累甚至疼痛，也會直接接收地面來的衝擊，無法確實控制車子，及時反應突發狀況。

那麼，什麼才是最佳的手臂狀態呢？手肘輕輕彎曲，但是從上面看來，姿勢像是以身體為中心畫圓的樣子，也就是說，手肘稍微往外張開感覺，就是最理想的。如此一來，握手把時，便不會施加過多力量，就感覺上而言，與其說是握，不如說是把手放在握把上比較貼切。

具體而言，就是從手把的外側及上方，將手放置於手把，這樣手肘就會微彎，並且使上半身往前傾，從手肘到手的方向，剛好與行車方向位於同一線上即可。

一感到疲勞，就容易將體重加諸於手臂上，如此一來，手臂過於伸直，反而會增加疲勞

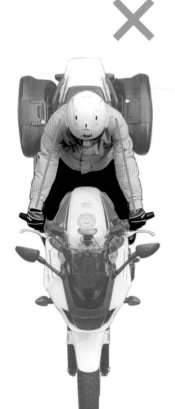

手肘有緩衝肩膀及手部的疲勞就會驟減

絕對不要把手肘伸直到底，
以從外側轉進來的方式輕
輕彎曲，這點非常重要，
感覺就像抱著一顆大球

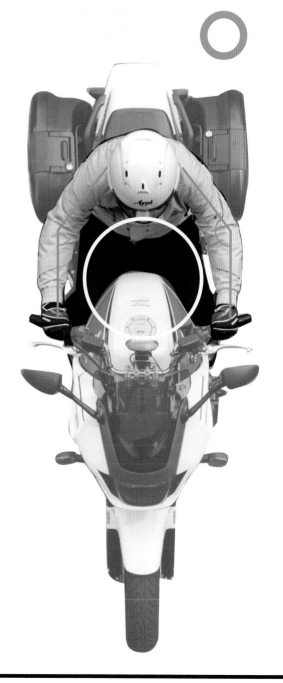

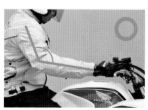

操縱龍頭的時候，感覺像是從上面將手
放置於握把上，手肘呈現自然的彎曲，
如果施力握把，手臂就會呈現完全伸直
的狀態

麻痺的手腕可靠著改變握法來改善

一聽到握把就會連想到「握」，正確的說法雖然是握沒錯，但是將手置於握把上，輕輕扣著才是基本姿勢。

其實這和握棒球球棒、高爾夫球桿及網球拍一樣，資深老手大概會懂這裡所說的感覺，如果用力緊握球桿，反而無法正確打到球，那麼到底是怎樣的方法呢，就是以無名指和小指為支撐點，輕輕握著，打球的瞬間才突然使力，不這麼做的話，便無法進行微妙的控制。

同理摩托車也適用，以小指和無名指為中心握著把手，便可以輕鬆控制車子，拉桿也不是用握的，而是以像扣的方式操作的話，會有意想不到的輕鬆感。

如果觀察看起來像手臂伸直在騎車的騎士的手，他們大多是握著握把根部，以拇指和食指為中心，所謂的「拳頭握法」，由於費力且手腕也被固定住了，這種姿勢短時間內，手腕就會開始疼痛，也對手臂造成相當大的負擔，反而是自己選擇了容易疲憊的方式騎車。

試著以由外側將手臂轉入的感覺，以一根手指的距離將手放於外側，自然而然就會抽掉力氣，形成放鬆的姿勢，以這個姿勢騎車看看，可以確實感受到舒適度。

這邊
長繭的話，
就是「有在騎車」的證據

用力握住手把的騎士，整隻手掌都是繭，但是如果以正確的方式握把手，只有左手的小指和無名指，及右手的中指及無名指會長繭

◉ 疼痛的部位可看出騎乘方式

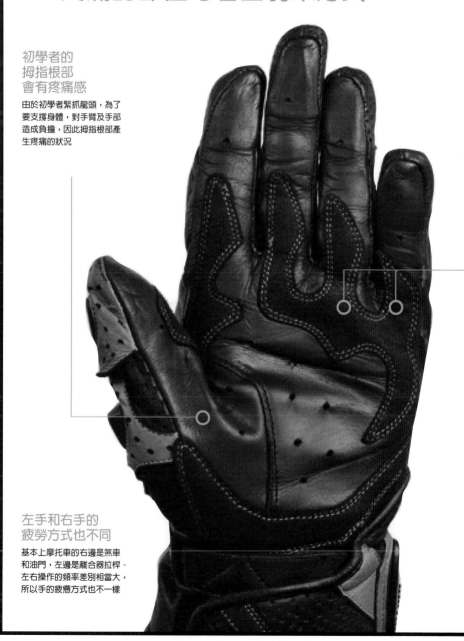

**初學者的
拇指根部
會有疼痛感**

由於初學者緊抓龍頭，為了
要支撐身體，對手臂及手部
造成負擔，因此拇指根部產
生疼痛的狀況

**左手和右手的
疲勞方式也不同**

基本上摩托車的右邊是煞車
和油門，左邊是離合器拉桿。
左右操作的頻率差別相當大，
所以手的疲憊方式也不一樣

⊙ 這才是正確的把手握法

從小指開始
捲住握把

先從小指開始捲進，握住把手
食指只要輕輕放於把手上，
中指和食指
則是自由狀態，如此一來，
手指的動作
也會比較輕快

Riding form

順暢
不疲憊

正確騎乘
姿勢剖析

如果是把渾身的力氣施於拇指和食指，握住把手內側
的「拳頭握法」，手臂就會打直，並且施與多餘力氣

把手的正確握法，是以小指和無名指為支撐點，由外
側輕握，感覺像是輕輕將手放置於把手上

改變握法，煞車更輕鬆！

由槓桿原理就可以了解，於拉桿越外側進行操作，就越能以較輕的力氣操作。並且，操作的寬度較大，會較容易控制，由於不太需要施力，就可以完成操作，所以疲勞也較少。

只利用手腕就可以催油門

如果沒有亂施力於手臂及手部，油門的開關控制，只須利用扭手腕的動作即可完成，施力於把手的話，催油門會造成手臂連動，而動作大的話，當然會比較容易感到疲倦。

其他運動的
握法也是從小指開始

網球拍、高爾夫球和棒球等等，很多運動都會使用器材，而其基本上的握法也是從小指開始，而不用拇指和食指緊握握把，比賽中的施力時機，就僅有打球的那瞬間而已。

將腳尖朝向內側
自然可以用膝蓋夾住油箱

觀察坐在捷運上的人就可以知道，張開腳坐著的人，腳尖都是朝外，膝蓋併攏而坐的人，腳尖則是朝向正面，沒錯，如果以這種膝蓋併攏的感覺跨坐摩托車，膝蓋就能自然的抵住油箱。

利用膝蓋夾住油箱，是以下半身穩住車身的有效方法，但是不要集中意識，緊緊將膝蓋貼著油箱，這麼做的話，很快就會感到疲憊，不如將腳尖稍微向內側轉，像併攏膝蓋般抵住油箱。

另外，跨坐摩托車時感到舒適的姿勢，並不一定是適合長距離騎車的姿勢行進中的車子，會有許多動作變化，為了處理這些動作，必須以腹肌和背肌支撐上半身，且提高下半身與摩托車的密合度，才是最佳姿

勢，因此靜止狀態下感到舒適的姿勢，並不等同行進中的姿勢。

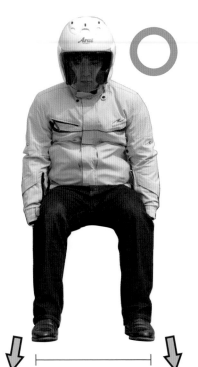

注意內側
就能自然閉合

將腳尖轉向外側，一看就很難以膝蓋抵住油箱，注意讓腳尖微微轉向內側 膝蓋就會靠攏，自然呈現抵住油箱姿勢。

Riding form

順暢
不疲憊

正確騎乘
姿勢剖析

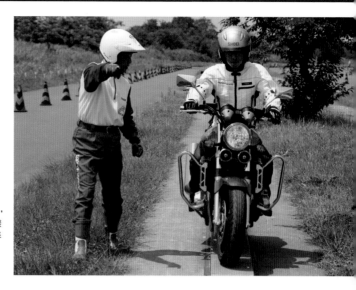

學校和駕訓班
都在教的
夾住油箱技巧

大家應該都被指導過，
如果要像直線騎行一樣
低速直行的話，以下半
身支撐身體非常重要

猛夾！太過用力容易疲累
適度即可

為了要穩定車身，以膝蓋抵住油箱非常重
要，是否須用力夾緊，則要好好想想，持
續施力的話，當然很快就會累了

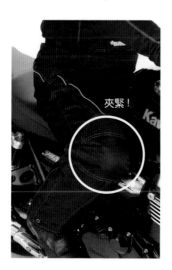

夾緊！

改變腳置於踏板上的位置
騎車時會更加輕鬆

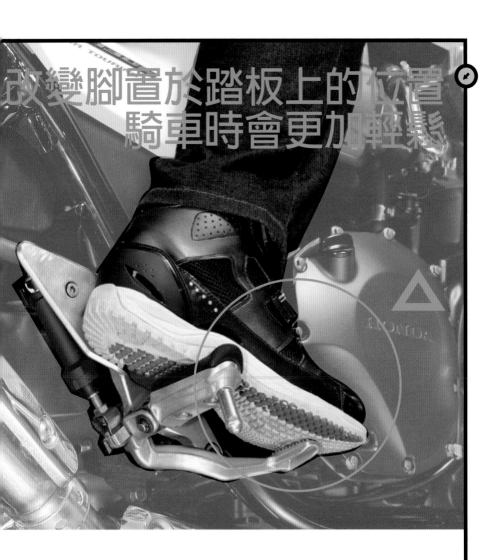

膝蓋夾住油箱，雖然是以下半身穩固車身的方法之一，但是如果過於強調這點，而對膝蓋施力過度，反而會增加疲勞，得不償失。

因此推薦一個更能輕鬆騎車的方法，也就是提升從膝蓋到下部分的密合度，如果把足弓落在踏板上，腳尖就會移到後方無法搆到踏桿的位置，再以腳跟輕輕夾住翅膀及車身，由於以膝蓋抵住油箱，且腳跟也夾住車身，因此不需特別用力也可以確實夾住車身及穩住身體。

這個方法除了讓長途騎乘更舒適外，還能增加身體的穩定性，讓過彎時更平順，也順帶提高了整體安全感，請各位騎士務必先在安全的路段嘗試看看，絕對會讓您有意想不到的效果。

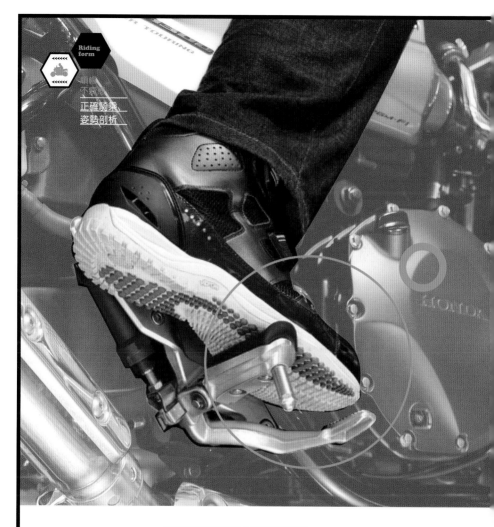

如何運用翅膀（腳跟護板）

將腳移置後方，使腳尖搆不到踏桿，這麼一來，後腳跟就可以貼著翅膀

一般都會將腳跟置於踏板上，但是這樣一來和車身的接點其實很少，如果想穩固車身，就會變得不自然

利用腹肌及背肌穩定上半身

直立上半身 NG

大家都被教導過伸直背肌＝正確姿勢，但是騎車時，直立上半身是錯誤的，手臂會完全伸直無法確實操作車子，而且容易疲累

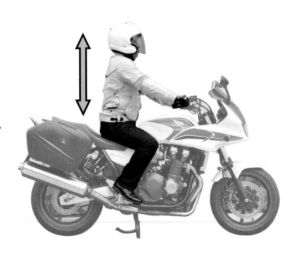

學生時代有參與運動社團的人，應該還記得訓練腹肌和背肌的感覺。那時候超級痛苦，恨死教練和前輩了，但是一到了在意腹部周圍的年紀，也有不少人後悔沒有把腹肌練得更好。

而遠行騎車，如果要減輕疲勞，腹肌和背肌其實扮演著非常重要的功能。也就是，下半身從膝蓋到膝蓋以下部分穩固車身，而上半身則是靠腹肌及背肌來支撐。

一感到疲憊，不少人就會不知不覺以手臂支撐上半身，這個姿勢剛開始會覺得輕鬆，但是上半身的重量只由兩隻手臂支撐，終究是有限度的，並且從地面傳來的衝擊也會經由龍頭傳至手臂，短時間內就會造成麻痺的感覺，要愉悅的騎車，不

施力於手臂是基本守則，因此腹肌及背肌的功能，就在於支撐上半身。

那麼，應該如何使用腹肌和背肌呢？首先在靜止狀態下以平常的姿勢，跨坐於摩托車上，將手放置於握把上，身體微微往前傾，放掉手臂力量，在前屈的狀態下放開手，再慢慢以這樣的姿勢抬起上半身，手自然身直的位置上能碰到把手，這樣的狀態下，應該就能體會以腹肌及背肌支撐的感覺。

把腰部當成避震器

以腰部支撐身體的騎車姿勢,會
將路面而來的衝擊傳至全身,容
易感到疲累 把腰部當成避震器,
緩緩地吸收衝擊,押押看肚臍,
就比較容易想像這個動作狀態

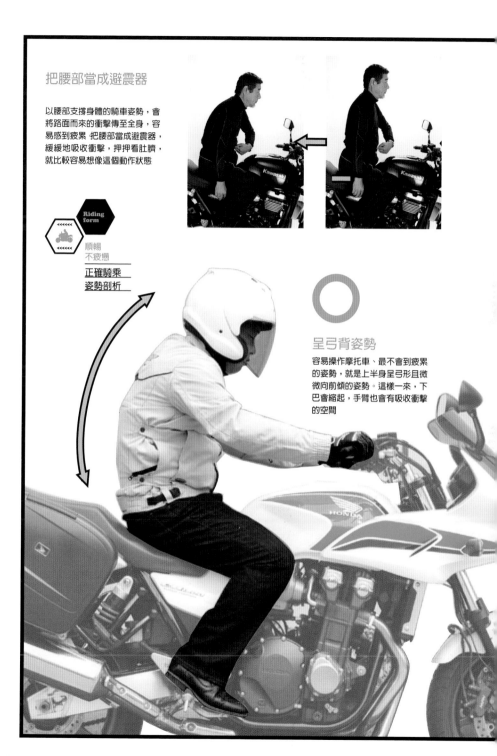

Riding form

順暢
不疲憊
―――――
**正確騎乘
姿勢剖析**

○ 呈弓背姿勢

容易操作摩托車、最不會到疲累
的姿勢,就是上半身呈弓形且微
微向前傾的姿勢。這樣一來,下
巴會縮起,手臂也會有吸收衝擊
的空間

如何解決臀部的疼痛？

運動教練鎌田貴先生說

「肌肉受到壓迫，血液循環變差，甚至壓迫到神經，都是造成臀部疼痛的最大原因。」原理跟長時間「跪坐」會造成腳部麻痺一樣。

「血液循環變差後，肌肉會僵硬，騎乘中以同樣姿勢坐著，肌肉變僵硬的話，血液循環不良導致惡性循環。只會愈來愈痛而已。」那麼，有什麼好的對策嗎？

「疼痛有分階段，在下圖的一和二的階段，只要讓血液循環變好，即可改善，注意不要連續騎乘，適度休息。

休息時，可以做些伸展或屈體運動，確實運動臀部及腿部肌肉。另外，行車中也可以站在踏板上，或從踏板把腳伸直，也有舒緩效果，不過最重要的是一定要注意

階段二

因壓迫神經而疼痛擴大！

大腿也痛起來了

症狀　臀部感到辣辣的刺激疼痛，而且疼痛的範圍擴散至大腿和整體腿部，下半身有種麻痺的感覺，連跨坐都開始感到辛苦

原因　原因在於臀部肌肉變僵硬，而壓迫到其中的坐骨神經。因為直接刺激神經，所以伴隨麻痺的疼痛，從臀部擴大到整體腿部

階段三

腰部有未爆彈是很危險的！

連指尖都痛了起來

症狀　不僅臀部和腿部整體會感到疼痛，連指尖都有痛和麻痺的感覺，腳尖的感覺變不明顯，打檔和踩煞車變成了一件苦差事

原因　這和臀部受到壓迫不一樣 是有骨盤歪斜、腰痛、疝氣等腰部疾病的騎士容易有的症狀。因為長時間的騎乘，會增加腰部的負擔

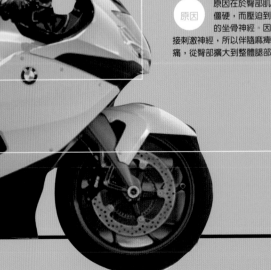

安全，和循環不良一樣，「手腳冰冷」也是使肌肉僵硬的主要原因，因此注意下半身保暖也是很重要的一環，溫暖的季節，嚴禁疏忽大意，冬天則利用防摔褲確實保暖。

那麼 第3階段的況狀呢？

「這和1及2的原因不同，只能靠調整體態、運動或以確實的治療，達到治本，使身體復原」

因此，有腰痛困擾的騎士，請洽詢專門醫生。

階段一

肌肉受到壓迫……
臀部好痛

症狀 剛開始是與坐墊接觸的臀面及周圍，會伴隨疼痛感產生麻痹，開始騎車不久後短時間內，尤其是天氣寒冷的季節，更早就會開始出現此症狀

原因 臀部的肌肉因為體重被壓在座椅上，受到壓迫，因此血液循環變差，肌肉僵硬緊縮，造成疼痛。血液循環不良，從血管到肌肉的供氧減少也是原因

運動教練
鎌田貴先生
曾經活躍於HRC本田廠隊，擔任車手專屬教練，目前也從事訓練指導等支援不少專業騎士

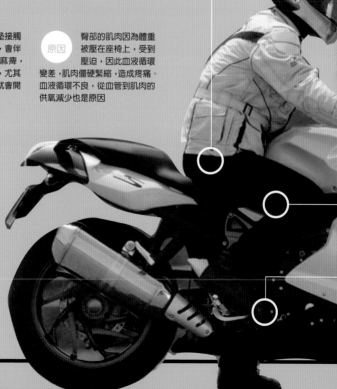

之其 **4**

突然颳起的側風
也只能風雨生信心了

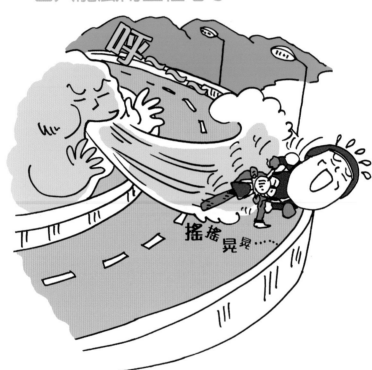

搖搖晃晃……

意 料不到的一陣強風，心臟差點從嘴巴跳出去的經驗，大家應該都有過一、兩次吧，由於緊張，身體變得僵硬，無法控制好龍頭，但是施力於龍頭卻是ＮＧ的，在強風下也要放掉上半身的力量，以膝蓋緊緊夾住油箱的姿勢，使摩托車和身體一體化，雖然放低上半身也可以，但是要注意手肘過於彎曲的話容易導致手腕使出多餘的力氣。

控制速度雖然比較安全，但是如果太慢的話，反而會造成車身不穩，此時利用低速檔，提升引擎的轉速，即可穩定車身，不妨試試。

側風指突然從側邊吹來的一陣強風，較常出現於隧道出口及橋上等場所，因此請務必事先做好身心準備。

100

讓人放心的 煞車操控技巧

煞起車來卡卡的而且一直有連人帶車往前傾的感覺
或是在煞車時感到前輪好像快打滑了
不然就是每次都無法將摩托車準確停於預定處
甚至無法將車速降至預定的目標速度
想來想去盡是被煞車的操控所苦惱
如果能夠將煞車的技巧完全上手
絕對能夠增進長途休旅騎乘的騎乘樂趣！

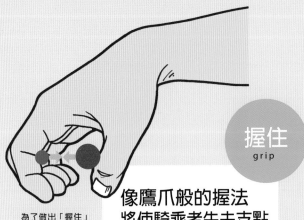

STEP 1

煞車拉桿的操作方式
非「握住」而是「扣動」

握住
grip

像鷹爪般的握法 將使騎乘者失去支點 握力也頓時驟減

✕

為了做出「握住」的動作，拇指與其他手指之間的間隔必須縮小。這麼一來拉桿會靠近騎乘者，如此只有一開始煞車時的握力比較明顯。

不僅制動效果不佳，也很難達到控制的目的

　　大家實際上握握看就很清楚，如果是採緊握動作，大拇指（位於把手側）與其他四指（位於拉桿側）同時出力。這樣的動作感覺上好像施力頗大，但實際上經過握力計實測後其實真正作用出來的施力並沒有想像中大。這是由於沒有支點使得力量分散掉的緣故。在一開始緊握時確實可以瞬間發出很大的力道，但接下來是無法擴大施力的。更何況還會讓騎乘者陷入越握越難以控制的不利狀況。

　　您是否也曾經為了想要加大煞車的力道，用鷹爪般的握法緊握煞車拉桿過呢？這種握法不僅難以進行精密的操控動作，在施力的力度方面也沒有想像中來得多。

　　大家可以多加注意拉桿的標準位置設定。雖然多少有一點調校的空間，但其實拉桿與握把之間的距離比一般人想像中還要大得多。既然拉桿與握把之間存在著這麼大幅度的距離，無論騎乘者如何用力，只要握法不對其實很難真正發揮出應有的操控力度。

　　這也是為何小編要推薦大家採用「拉桿操控」的原因。只要用到食指與中指兩根手指頭即可。以食指與大拇指之間的虎口處為支點（握把處），將拉桿朝騎乘者處拉動。這種握法除了可發揮出煞車系統的最大制動力外，亦可進行非常細部的操控。

102

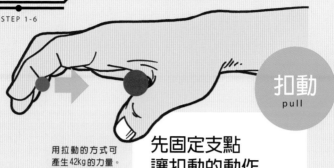

扣動
pull

先固定支點
讓扣動的動作
產生出強大的施力

用拉動的方式可產生42kg的力量。讓大拇指與其他四指之間保持一定大的間距,這樣拉桿就會一直與騎乘者保持相當的距離。如此不但可產生強大的施力,同時也比較利於操控

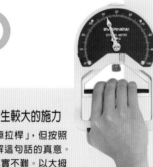

不僅操控較為簡單同時也能產生較大的施力

　　雖然經常聽到人說「拉動煞車拉桿」,但按照一般人的騎乘習慣其實很難理解這句話的真意。不過只要真正做過一次就知道其實不難。以大拇指及食指交會的虎口處為支點,並從食指的第一關節處拉動煞車拉桿。不過實作時不光是「拉動」而是把煞車拉桿「拉近」騎乘者。如果覺得一開始就從騎乘時挑戰實作的話,確實多少會讓人有點怕怕的。建議大家不妨先從停車的狀態下開始練習,漸漸習慣並抓到訣竅後,相信會為您帶來容易施力、且易於操控的煞車操控方法。

○ 手肘的位置與手腕的角度也都會造成「扣動」變成「緊握」

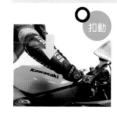

扣動

當騎乘者的手腕上抬、兩腋張開而呈現好像要從兩側把手把抱住般的姿勢時,就很容易變成鷹爪般的握法。這種握法很難將必須的握力發揮出來。

緊握

放下手腕位置,手掌呈現筆直的姿勢。保持這樣的狀態將手指從握把朝拉桿筆直伸長,以食指第一指節處的關節扣住拉桿。

操作拉桿的方式
以兩支指頭扣動的方法為佳

對於早已習慣了鷹爪握法的騎乘者而言，要改為拉動式的拉桿操作或許有點困難。即使已經了解拉動握法的重要性，但往往在重要關頭就又會不自覺地回復為原來的鷹爪握法，在此推薦大家不妨改成以「兩隻手指搭配較遠距的拉桿位置」，透過這樣的方式來加強矯正。

騎乘者只需以食指加中指兩隻手指頭來進行拉桿控制即可。再搭配拉桿位置的調整，把拉桿的距離調整到「感覺似乎有一點遠」的位置。至於要調到多遠的位置呢？在尚未拉動拉桿的狀態下，

騎乘者食指指尖處的指紋部分差不多可以壓得到拉桿上端位置的距離即可。

騎乘者可先微彎第一關節，向內拉動過了拉桿的游間隙之後，接下來以兩隻手指拉動拉桿時，就可明顯掌握拉桿的阻力軟硬度。這個動作正好就像是把拉桿往拉動的方向拉動過來的姿勢。透過這樣的操控方式，可以在藉由煞車力度的增減微調來達到非常微妙的力道控制。只要一天的時間就可以習慣，請大家務必要試試看。

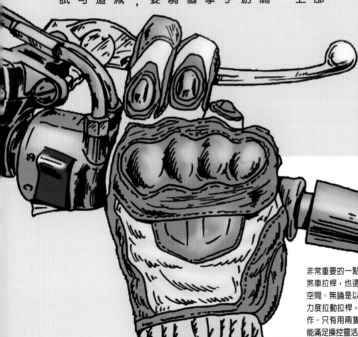

非常重要的一點就是即使騎乘者緊握煞車拉桿，也還可以保持足夠的操控空間。無論是以大力度或者以微弱的力度拉動拉桿，都不會妨礙到操控動作。只有用兩隻指頭來操控，才有可能滿足操控靈活度的需求

104

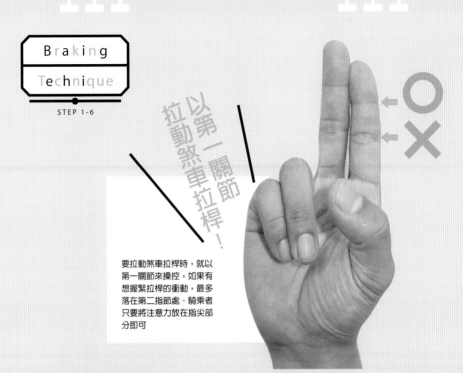

以第一關節
拉動煞車拉桿！

要拉動煞車拉桿時，就以
第一關節來操控，如果有
想握緊拉桿的衝動，最多
落在第二指節處。騎乘者
只要將注意力放在指尖部
分即可

● 煞車拉桿的各種握法

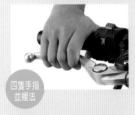

四隻手指
並握法

這應該是駕訓班最常見的煞車拉
桿握法了。不過這種握法也最容
易變成鷹爪式握法，騎乘者不得
不謹慎

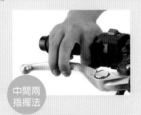

中間兩
指握法

這種握法很容易在拉動煞車的同
時，也一道順便轉動了油門。如
真要採這種握法，必須先訓練避
開碰到油門的問題

單指
握法

以單隻手指扣住拉桿。近年來市
售摩托車在煞車制動力方面的性
能越來越強大，即使單隻手指應
該也無妨

確實將煞車拉桿的位置調校至正確位置！

近年來已經有越來越多大型摩托車所配備的煞車
都裝有可以讓騎乘者輕鬆進行位置調整的可調拉
桿。這真是非常便利又好用的部品。騎乘者只要
在心裡牢記拉動拉桿的動作，並以握把為支點，
將煞車拉桿鬆度調到「感覺好像有點遠」的位置
即可。如果為了讓自己有踏實的感覺而把拉桿位
置調得很近，其實反而不利於操控與施力

制動力必須先待前部叉管下沉後才開始奏效

操作拉桿的動作要分三階段完成

① 先消除煞車間隙

騎乘者以指尖輕壓拉桿至過了沒有做動力的間隙行程後,此時煞車卡鉗的活塞開始推出來令片,並開始輕壓煞車碟盤。此時煞車制動力作用尚不明顯

② 制動初期快速拉動拉桿

雖然制動力開始作用,但前叉僅稍微下沉,車輪依然保持轉動前行的狀態。這個階段的操作越迅速,就越不容易產生煞車前趨的影響

③ 牢牢將拉桿拉滿的狀態

前叉的收縮已經到底,車胎與路面之間產生了巨大的摩擦力使得車身開始減速。此時騎乘者必須藉由拉桿的微妙控制來調整煞車制動力

等待前叉的
初期下沉動作完成

在拉過間隙後，拉桿的操作阻力會開始變強，中間這一段時間就是煞車來令片開始接觸煞車碟盤的期間，由於尚未產生制動力，因此等待前叉下沉的期間越短越好

煞車制動力開始衝出
減速效果開始明顯提升

從開始感到拉桿的明顯阻力後，到開始感覺「已經拉不下去」的過程中，就是煞車制動力開始作用的期間。騎乘者在此期間可以透過施力微調來掌控制動力度

消除拉桿間隙

只要是煞車裝置，拉桿或多或少一定存在些許間隙。騎乘者在準備煞車動作時，可預先輕扣拉桿以消除間隙

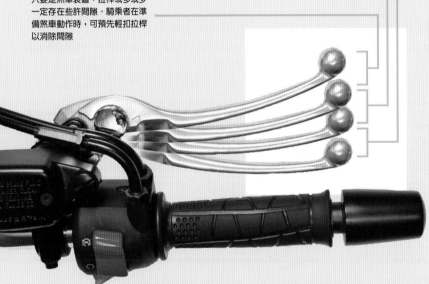

對於煞車制動的操控，「對拉桿施力越大，可以獲得的煞車制動力應該越大」恐怕是絕大多數人的錯誤觀念。許多騎乘者都認為，只有迅速用力握住煞車拉桿，才是產生瞬間強大煞車制動力的不二法門。相反地，也有為數不少的騎乘者深怕強大煞車制動力帶來的瞬間衝擊效果，而只敢緩緩慢慢地操作煞車。

無論是何種煞車操控模式，都跟理想的操作方式相去甚遠。第一種操作方式由於突然產生的強大制動力，使得懸吊系統快速收縮到底而讓前輪喪失抓地力，最壞的狀況甚至有可能內切轉倒。第二種操作方式則不用多說，一定是耗費時間又無法準確停在想停的位置。

尤其當騎乘者經過長途休旅騎乘後，往往對煞車的控制就開始出現不經大腦的狀況。唯有先讓自己習慣於「三階段煞車操控」的技巧，在下意識狀態下就能自動操作，才能真正把正確的煞車操作方式徹底融會貫通。

避免點頭的
煞車操控技巧

摩托車騎乘時，讓騎乘者感到疲勞的因素包羅萬象，但可列舉出來具有代表性的例子之一就是操作煞車時讓身體前趨的現象。

除了支撐身體重量的手腕會因此感覺疲勞外，緊張所引起的精神疲勞也是原因之一。

這種因操作煞車所引發的身體前趨現象其實比想像中還棘手，除了騎乘者緊急煞車是肇因之一外，就算緩緩煞車也一樣會發生。

在此小編就為大家介紹一下避免發生這種狀況的技巧吧。

其實說穿了也沒啥，就是「迅速拉動煞車拉桿、以及強力拉動

可能誘發轉倒危險！

下圖所顯示的是摩托車後輪上浮的一個極端例子。雖發生機率不高，但如果騎乘者已經發生身體前趨的現象時，後輪已經同時失去了荷重力。如果騎乘者沒有意識到身處於這種狀態下，再壓車過彎的話，很可能因為後輪沒有抓地力而導致轉倒

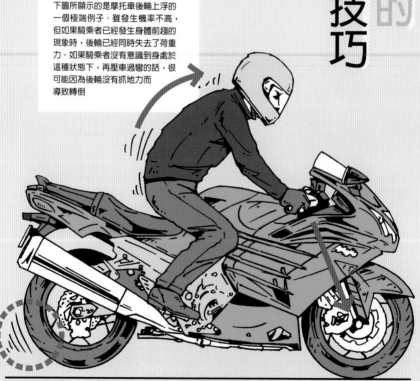

煞車拉桿」的操作原則。也就是前頁向大家介紹的「三階段煞車操控」中第二點與第三點。如果能按表操課確實掌握此操控原則的話，即可預防前叉因執行煞車而收縮過鉅，如此一來當然就可避免導致騎乘者身體過於前傾的問題。

重點在於，騎乘者除了必須以「拉動」方式操作煞車拉桿以外，還應該了解到前部叉管即使迅速拉動也不會立即減速，中間會有一段「叉管收縮」的瞬間。如果從這個瞬間以強大的施力拉動煞車拉桿的話，就可以解決騎乘者身體前傾的問題。

隨時都保持不讓手肘僵直的騎乘姿勢

在操作煞車時，騎乘者因為受到制動G力影響，往往很難避免朝前趨的傾向。但最需忌諱的就是騎乘者應避免伸直手肘來支撐身體的重量。因為這樣做只會把身體的重心更加往前移動，讓身體前趨的問題更加嚴重。應該將體重掛載在後輪，以較低的騎乘姿勢來降低G力的衝擊。如果進行有餘力的話，可以先稍微提前一點時間踩後煞車，如此一來車體的穩定性更加提升

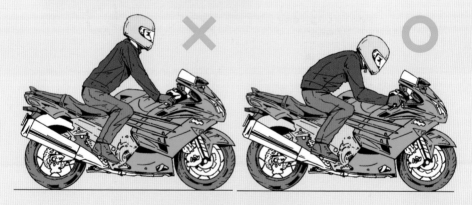

調校出對煞車制動力較友善的懸吊設定

如果您是一位對懸吊系統設定頗有心得的騎乘者，相信一定很想調校出可避免讓身體前趨的懸吊設定吧。雖然只要加強前叉的壓縮側衰減力度以及後部的伸側力度即可減緩身體前趨的程度，但由於這樣一來整體懸吊偏硬，反而導致騎乘操控性降低。不如將前後兩側的伸側衰減力度同時調弱，如此一來騎乘者不僅較容易掌握摩托車的動態，也可以同時提升摩托車的操控性。讓騎乘操控變得更加輕鬆簡單

釋放煞車拉桿時
牢記「緩放」與「分段」要訣

絕大多數的騎乘者都同意，唯有提升壓車過彎的技巧，才能真正享受林道騎乘真正的刺激與樂趣。而騎乘技巧中有一項非常關鍵的部分，不說大家可能不知道，其實在於「煞車拉桿的釋放」。

初學者一開始上路時，就連學習煞車操作都快招架不住了，相信沒多少人還有餘力注意到自己煞車拉桿釋放的方式，也就是釋放煞車制動力的方式。當然啦，如果是單純為了煞車到停的話，倒也還沒啥大問題。但在進入彎道時的那一刻，如何積極利用煞車技巧來釋放煞車制動力，就是

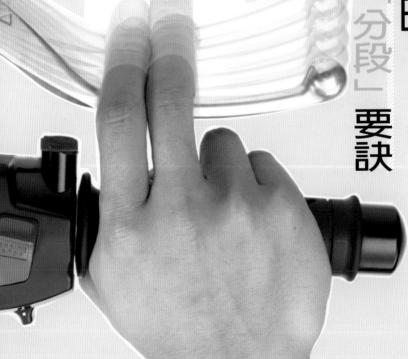

慢慢地

無論「緩放」或「分段」都是OK的。煞車制動力的釋放量或者速度，必須依據當時的彎道曲度以及車速，靠的是騎乘者的臨機應變與經驗值。重要的是如何練就一身隨心所欲壓車過彎的美技

專家與初學者之間的差別了。

無論是緩放或分階段放開煞車，都可以從中達到控制摩托車過彎傾角的目的。反之，如果一下子把制動力放光光，摩托車恐怕很難維持在固定的傾角，從而連過彎都變得困難。

關於制動力的釋放量以及速度方面，考量到彎道的曲率以及速度，無法以一個固定的參考值來說明。但是騎乘者只要牢記壓車過彎時煞車制動力的釋放以「緩放」以及「分段」為原則的話，絕對可以大大提升自己壓車過彎的技巧，從而享受更加刺激而有趣的林道騎乘。

煞車拉桿在拉動後緩放時
較易達到騎乘操控目的

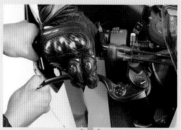

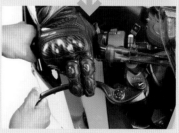

相較之下，四隻手指以鷹爪方式緊握拉桿時，即使騎乘者以為自己用盡吃奶的力氣操作了煞車，但在鬆緩煞車把手時卻很可能啪的一聲就瞬間鬆手了。也就是說在鬆緩煞車拉桿動作最後、也是最重要階段的時候，騎乘者幾乎完全沒有控制的機制，這是非常可惜的

騎乘者在進行緩放或分段釋放制動力時，其實兩隻手指加上拉桿拉桿的操控依然是同時維持進行的。在測試到底是鬆緩拉桿的力道比較大、還是拉動拉桿的力量比較大時，發現後者的力道幾乎完勝。而且就算是一步一步緩慢放鬆制動力的過程中，拉動的力道依然勝出。這也就是說一直到完全釋放為止，制動力的控制權都是掌握在騎乘者手中的

學會靈活運用後煞車制動力

現在市售摩托車所搭載的前部煞車都擁有非常強大的煞車制動能力，而且可靠性也非常高，因此往往造成初學者習慣依賴前部煞車的制動力，而忽略了後部煞車操控的重要性。

不過操作後部煞車必須透過厚重的騎士靴來達成目的，確實跟前部煞車只要用手控制相較之下較難掌控操作感。『無法進行細部操控』，好像沒有明顯效果」可能是讓大家不想繼續鑽研後部煞車操控的主因。

但是明明有一個這麼好用的裝備在，擱在一旁完全不發揮功能，豈不太過暴殄天物？更何況後部煞車的制動力除了具備穩定車體動作的效果外，還能有效達到控制騎乘姿勢的目的。當後部煞車發揮制動力時，後部懸吊開始收縮下沉，可以配合前懸吊的動作讓整體車身往路面下壓，達到穩定車身的目的。當街乘停等紅綠燈時，即使放掉前部煞車制動，在保持後部煞車制動力的狀態下，還可防止騎乘者過度前傾而可能導致重心不穩的問題。

摩托車的技術發展在歷經這麼多性能提升以及輕量化後，煞車系統進化的腳步也從未停歇。騎乘者如能活用這麼高階的後煞車系統，相信定能轉化為騎乘技巧的精進以及無窮的騎乘之樂。

Braking
Technique

STEP 1-6

○ 連腳踏一起
深深踩下去就對了

　　通常騎乘者之所以對後部煞車的操作不太熟悉的最大原因就在於後部煞車必須用腳操作。穿著又硬又厚的騎士靴的狀態下，又必須操作僅剩一點點行程空間的腳煞車裝置，確實有一定的難度。不過其實這是有訣竅的。建議大家不妨連腳踏一起踏下去就對了。方法也很簡單　就是用腳掌踩在腳踏上，用腳拇指的根部碰觸煞車桿。如此一來騎乘者就可以用整個腳底踩在腳踏與煞車桿上。以腳跟為支點的話，比較容易調整煞車力度的強弱

△ 只踩在煞車桿上
操作相對困難許多

　　以一般人最常見的操作習慣是以足弓踏在踏板上，並以此為支點好像蹺蹺板一般動作腳踝的方式操作煞車桿。這種方式不能說不對，但是在考量到騎士靴的硬度後，這樣的操作方式真的不甚理想，也難以達到預期的操控效果。另外，除非真的動作很熟練，要不然騎乘者很難透過腳尖施力，腳跟也很容易變成空懸的狀態。因為這種踏法很容易讓腳底失去重心

✕ 腳跟一旦懸空
任何操控方法
都會變得沒有效率

　　如果騎乘者一心一意想「踩踏煞車桿」，很容易陷入其實只有腳尖在嘗試用力踩煞車桿的狀態。如此一來腳後跟已經在腳踏處懸空，失去施力最重要的支點，讓施力力度的強弱變得難以控制。一旦失去施力支點，意味著騎乘者也沒辦法用足夠的力度來操作後部煞車。這是百害而無一利的操作方式。因此騎乘者在操控後部煞車時，必須非常注意自己腳後跟的位置

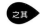

之其 **5**

火辣的太陽加上燒燙的引擎
夾在中間的騎士快被烤熟了

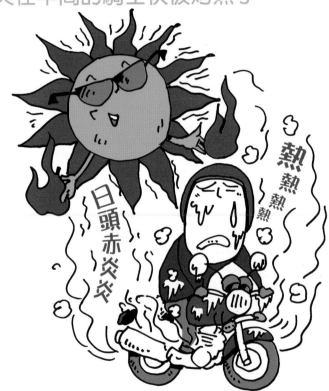

盛 暑時節的摩托車騎乘對於騎士來說就是熱。就算打赤膊都已經夠熱了，更何況跨坐在一個熱源不絕的發燙引擎上。一些不明究裡的人還以為摩托車騎乘時的迎面風有多涼快哩。其實騎乘者自己最清楚：迎面而來的只有熱呼呼的風而已。

說白一點，這種騎乘摩托車時受暑熱襲擊的狀況是無法完全排除的。只能盡量找到一些可以讓身體稍微涼爽一點的方式。比如說出門時間定在清晨或傍晚，避免在日頭毒辣的時段上路。或者選擇海拔較高的路段以圖地形帶來的涼爽。另外，人體因受暑熱會增加疲勞度，因此提高休息的頻率並且補充足夠的水分都是必要的避暑方式。騎乘中途偶爾在路肩找個陰涼的地方停下來，隨身攜帶水分或運動飲料都是有效的防止中暑的方法。

另外再談到衣著方面，絕對不可以只穿一件T恤就算了。現今的夏季騎士衣都有非常涼爽的效果，大家如果不信，就當被騙一次也一定要試看看。

Cornering

摩托車騎乘技巧的精髓就在過彎操控

豪邁過彎
技巧大
公開

騎乘摩托車最令人愉快的不外乎壓車殺彎的征服快感
但是壓車殺彎的確也是摩托車操控技巧中最令人頭疼膽怯的項目
成熟的騎乘者應習得正確的操控技巧而非僅靠一時的膽量或者勇氣行事
如果能對摩托車的構造以及動作正確理解，定能從壓車殺彎中可獲得更多樂趣

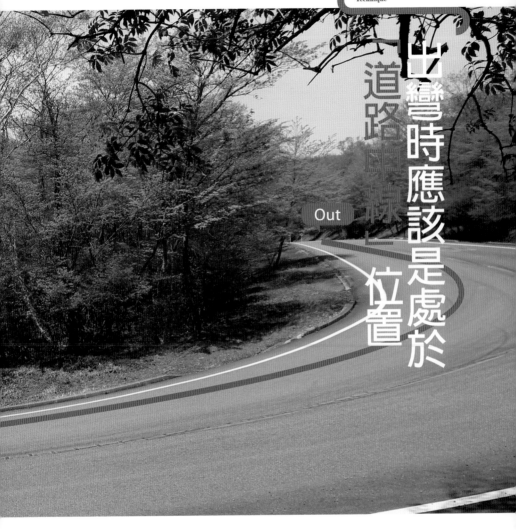

Out

出彎時應該是處於道路座標上位置

「外‧內‧外」向來是快速且有效率的壓車彎路口訣，指的就是騎乘時的路線參考標準，不過這種騎法並不適合操作於一般道路上，萬一前方狀況不明的彎道比想像中更加彎曲的話，很可能會有彎不過去的風險，另外，在山道騎乘時會遇到的彎道基本上是以右→左→右…不斷交互相連組成，如果在眼前這個彎道不小心超出到外側的話，很可能就會進到下個彎道的內側了。

因此這一套「外‧內‧外」原則只能在處理單一彎道時有效，但如果無法掌握彎道曲率，甚至不知下一個彎道的轉向方向時，以此原則有可能出大錯，所以此原則只能應用在可完全掌握彎道的曲度甚至彎道前方狀況的賽道騎乘，如果是山道騎乘的話，應以「外‧內

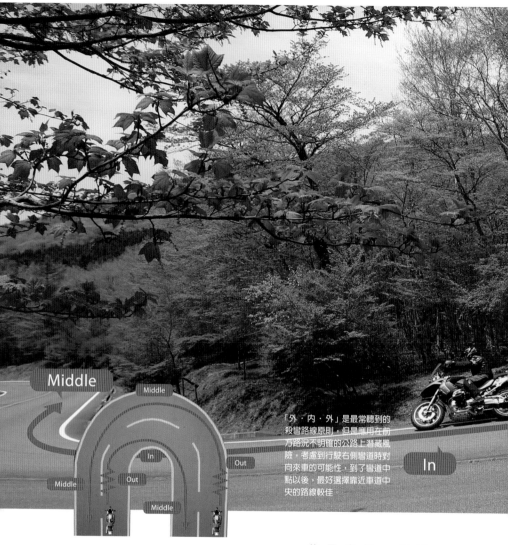

「外・內・外」是最常聽到的殺彎路線原則，但是應用在前方路況不明確的公路上潛藏風險，考慮到行駛右側彎道時對向來車的可能性，到了彎道中點以後，最好選擇靠近車道中央的路線較佳。

即使相同彎道也會因為左彎或右彎而有完全不同的路線

在摩托車或汽車都採靠右側通行的台灣，必須小心處理左向彎道的騎乘，考量到對向車道的來車有可能非常靠近車道中線（甚至有超越中線的可能），因此從彎道中點以後應儘量靠近彎道內側騎乘以保安全，面對右向彎道時，可選擇從外側入彎然後靠近內側也不會有任何問題，如果騎乘在前方路線不明的山道上，無論彎道是朝向右側或左側，到彎道出口處時都必須從內側往中央靠近並擺正身身，切記絕對避免走到彎道外側，以策安全

・中」為原則，當處理曲折的髮夾彎不斷連續的路況時，甚至是「外・內・內」也是OK的，另外在處理左彎時，考量到對向車道來車有可能跨越道路中線，為了防護自身安全，採用「外・中・中」有主動防禦的效果。

視線焦點的切換是過彎順暢與否的關鍵

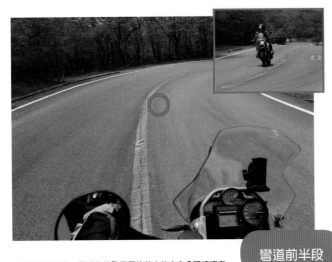

彎道前半段

在進入彎道之前，視線的焦點儘量往前方的中央分隔線或者道旁護欄看過去，以判斷彎道的角度，也可利用路旁的反射鏡，藉以預測彎道的角度，除了那種還沒進入彎道就已經看得到出口的那種和緩彎道以外，事前確實降速騎乘是攻彎的基礎

在面對前方狀況不明的彎道時，應如何制定攻略計劃呢？其實騎乘者視線的焦點切換方式非常重要，由於前方狀況無法視見而感到沒有把握時，騎乘者往往會跟著中央分隔線或者路肩的白線騎乘，如此一來自己的視線已經轉為朝下，如此一來就算前方出現彎道也無法在第一時間處理，如果遭遇對向來車的話更是危險。

所以，騎乘者應該把視線放在遠方，而且隨著進入彎道的過程，視線應該迅速地不斷切換視線焦點，首先，在接觸彎道前方時，視線應該直接盯著漸漸逼近的直線路段終點，

在開始轉向過彎後，應該先儘量將焦點看向彎道的盡頭，然後到了彎道終點處則應該看著彎道出口，以上就是騎成者在過彎時視線的聚焦順序。

除此之外，騎乘者可透過觀察視線前方的中央分隔線以及防護欄來預測彎道的曲度，以彎道入口與中段的曲度相互比較，即可判斷是否彎道出口已經快到了、或者彎道是保持一定的曲度、是否還需要加大曲度過彎等等，另外，在進入彎道後，並非只動視線焦點即可，而是必須以脖子為支點，整個頭部都必須朝向彎道內側，這樣最能提升殺彎效率。

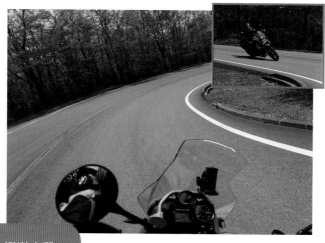

彎道中段

進入彎道後，一旦改變車體的轉向後，騎乘者應該一口氣將
視線集中到彎道的盡頭，此時若無法看到彎道出口，應該先
比較彎道盡頭的中央分隔線或者道旁護欄來比較觀察角度，
如果已經趨緩，則應該接近出口，如果跟入口處差不多，表
示還需保持旋轉，如果角度更大，則表示後半段需要用更大
的角度過彎

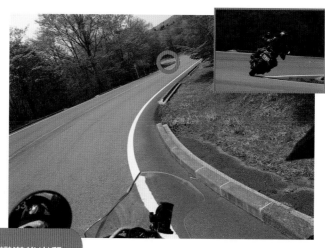

彎道後半段

到了彎道後半段後，騎乘者的視線應該更加往彎道盡頭移動
，如果看見彎道出口，則準備擺正車身、加速出彎，並且準
備應付下一個彎道，如果此時仍看不見彎道出口，則必須耐
住性子不去開油門，保持目前的旋迴狀態，隨著車體的前進
隨時把視線集中在更遠的彎道盡頭

壓車過彎的要訣與方法

請問大家是否在騎乘摩托車時曾經思考過：究竟一台筆直前進的摩托車是如何開始進入轉彎程序的呢？摩托車之所以可以從直線前進的狀態進入開始過彎的狀態，是由於騎乘者有意圖性的打破原本摩托車直立的平衡狀態，使得摩托車開始出現傾角，同時前輪往左右切出，順著行進道路開始畫出曲狀弧線。

而「打破平衡狀態」的作業，意即騎乘者必須對摩托車進行某種程度的施力或操控，主要方式可以歸納為接下來要為大家介紹的四種「ACTION」。

首先，騎乘者需朝著準備過彎的方向，以膝部壓住油箱並且踩踏踏板的方式讓車體開始做出傾角，或者移動腰部變更車體重心來讓車體做出傾角，然後在極短的瞬間，朝向預備轉彎的方向前推龍頭把手，讓摩托車可以自然做出傾角，大概就是這幾種方式。

以上這幾種方法都不是什麼很難的過彎方式，大家可以透過實車測試便可掌握大概的技巧了，只要熟練並且知道怎麼靈活運用之後，相信接下來無論遇到什麼樣的彎道都可以輕鬆應對、游刃有餘。

POINT

BODY ACTION

藉由腰部位移 讓車體自然傾斜

藉由腰部位移的方式，讓摩托車重心從中央往側邊移動，可提升車體做出傾角的敏捷度，藉由騎乘者腰部的位移，可增加摩托車轉向的作用力，同時也可抵抗過彎所產生的離心力，所以是可以對應高速過彎的轉向操控方式

KNEE ACTION

用膝部推壓油箱

相較於轉向方向，騎乘者以膝部推壓彎道外側的油箱，讓摩托車做出傾角的方式，彎道外側的膝部動作就好像是掛膝過彎一般，牢牢貼住油箱，而彎道內側的膝部則是稍微減緩貼住油箱的力度，藉以提升過彎的順暢度

STEERING ACTION

推壓龍頭把手

摩托車車體是往龍頭把手切出的相反側傾倒，這是摩托車的物理特性，騎乘者若是能有效利用這種特性，迅速敏捷地讓摩托車做出過彎傾角的話，就是所謂「逆操舵」或稱為「逆轉向」的操控技巧，因此遇到右側彎道的話，就以右手前推，遇到左側彎道的話就以左手前推，只需一瞬間把龍頭把手前推即可達到做出傾角的目的

STEP ACTION

用力踩踏腳踏

這是一種藉由踩踏車體左右側腳踏的方式，讓車體做出過彎傾角的操控方式，如果是右側彎道就踩右邊的腳踏，遇到左側彎道則對左邊的腳踏施加力道，這種操控方式雖然不像逆操舵一樣可以馬上擁有靈敏的傾角反應，但可以跟騎乘者的壓彎姿勢高度連結，建議最好還是要將此一操作方式列為必學技巧

充分活用右腳進行過彎中途的速度調節

「進入彎道前要確實減速」是進行過彎操控時最大的原則，儘管如此，許多騎乘者最常遇到的問題卻在於已經到彎道口了，卻因為擔心「好像速度降得不夠」而不由自主地又按起煞車來。

遇到這種狀況時，以前煞車進行制動降速是絕對NG的，如

果太過強力操作前部煞車制動的話，很可能會導致轉倒意外，如果只是稍微壓一下煞車的話，則可能因為車體立起而往正前方前進，如此一來越發地朝向彎道外側前進，很可能造成無法順利過彎的窘境。

因此建議大家在過彎中途如

過彎的過程中一直帶著煞車（當然不能太大 也是沒問題的，在出彎擺正車身並準備開啟油門時，如果能稍微掛上一點後部煞車的話，還可預防因急遽加速所可能產生的暴衝，不過可能也會有人擔心「在壓車過彎的狀態，還要掛上後部煞車的話，難道不怕導致煞車鎖死

？」請大家放心的是現在的運動摩托車技術非常進步，沒有這種鎖死意外發生的可能性極低，大家不妨可先從直線行駛的路段開始練習測試看看。

有減速需求，應該儘量利用後部煞車的制動力來達到目的，畢竟後部煞車與前部煞車不同，即使產生制動力也不會讓車體立起，可以在過彎的同時進行減速，對車的話，還可預防因急遽加速所可能產生的暴衝，不過可能也會騎乘者而言是極有效率的利器。

另外，後部煞車亦具備讓車體保持穩定的效果，因此就算在

在入彎的過程中 如果以前煞車制動 會導致車體擺正

在入彎狀態下如果操作前煞車輸出制動力的話，會導致什麼結果？要是瞬間大力煞車的話，會使前輪朝彎道內側切入而引起轉倒意外，但即使緩緩煞車，當前又收縮下沉的同時，原本已經有傾角的車體卻因此立起，這會使原本過彎的狀態無法持續而轉為直行，讓運動軌跡拋往外側，因此在殺彎的過程中如需減速的話，一定要以後煞車制動才是正確的操作

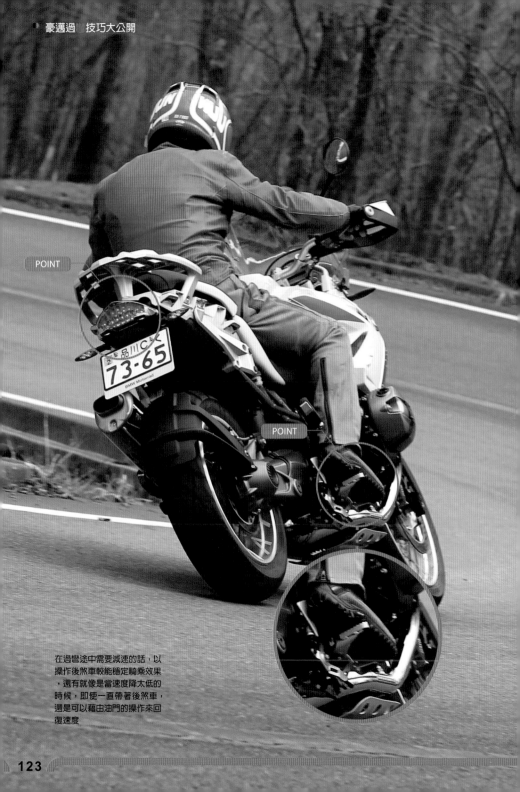

POINT

POINT

在過彎途中需要減速的話，以操作後煞車較能穩定騎乘效果，還有就像是當速度降太低的時候，即使一直帶著後煞車，還是可以藉由油門的操作來回復速度

以低轉速享受殺彎之樂！

彎道騎乘最令人感到有征
服成就感的，就是在彎道盡
頭車體擺正後的加速瞬間，
畢竟摩托車在重量方面比汽
車輕量許多，那種充滿刺激
的加速度成就感，往往讓騎
乘者彷彿進入了一個完全速
度感的世界。

為了達到這種令騎乘者充
滿征服成就感的平順加速效
果，大家必須先認識什麼叫
做「循跡力」，所謂的循跡力
指的就是行駛中的摩托車，
其後輪對路面的推進作用力，
在過彎途中當摩托車車身開
始傾斜後，循跡力可引導出
摩托車的迴旋力，同時也提

戰戰兢兢地催油門一點都無法體會騎乘
樂趣，利用「高檔位、低轉速」一口氣
油門全開，增加過彎滿足感

高了轉向穩定性，這在摩托車的行駛架構中發揮了非常大的作用。

為了讓這麼重要的循跡力發揮出更強大的效果，建議大家可以試試看以「高檔位、低轉速」的方式進行加速。

所謂豪放的攻彎騎乘，一般人的刻板印象是採「低檔位、高轉速」的騎乘方式，但若是以「高檔位、低轉速」所產生的加速效果，即使騎乘者猛力地催促油門，速度也只能以比想像中更緩慢的方式提升。

或許這種溫吞的加速度會讓人覺得不過癮，但其實在這段緩慢的加速過程中，所產生的強大牽引動力遠遠超過低檔位所帶來的效果，另外，整個加速過程非常平穩，算是一舉兩得、裡外兼顧的騎乘技巧。

彎道出口車體擺正時 以低轉速油門全開

中轉速域 加速過於敏感
現今的大型摩托車即使在中轉速領域都已擁有敏銳的加速性能，若騎乘者大開油門則會產生強烈的加速性，可能導致過彎不順

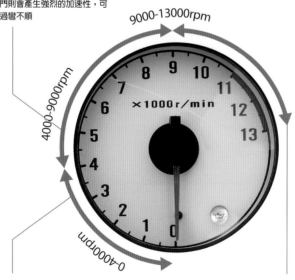

9000-13000rpm

4000-9000rpm

×1000r/min

0-4000rpm

低轉速域 兇猛的循跡力
自操作油門把手後一直提升到高轉速領域的操控方式，這段期間可以持續獲得源源不絕的強力循跡力，而且當轉速降低時，即使大開油門，也不致產生暴衝或者後輪空轉的狀況

高轉速域 幾乎無法開啟油門
由於幾乎已經沒有任何可提升引擎轉速的空間，因此根本無法期待還有多少強力的循跡力可輸出，另外，這個階段由於反應太過靈敏，油門的任何開關動作都會讓車體產生不必要的搖晃，也無法預測後輪何時出現空轉，是非常危險的階段

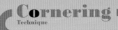

遇到髮夾彎時稍微往前挪動

「中高速彎道都可順利精彩地突破征服，但對於彎曲度超大的髮夾彎卻往往一籌莫展⋯」相信很多騎乘者都有同樣的心聲，髮夾彎的本質就是一定得先把車速放低後才可能順利通過的彎道類型，但是往往當速度一降下來摩托車本身的穩定度也跟著下降，髮夾彎的處置掌握不到前方狀況的，這也加重了騎乘者的心理負擔。「不壓車就無法過彎」，但是一旦壓車後又怕會轉倒」這就是騎乘者對髮夾彎最典型的心理壓力，恐怕不是三言兩語就可簡單消除的。

另外一個特點就是不走到彎道深處是掌握不到前方狀況的，這也加重了騎乘者的心理負擔。「不壓車就無法過彎」，但是一旦壓車後又怕會轉倒」這就是騎乘者對髮夾彎最典型的心理壓力，恐怕不是三言兩語就可簡單消除的。

在此建議大家不妨試試看把「坐姿前挪」的騎乘方式，這技巧就

如同字面所述，騎乘者只要儘量往坐墊前方挪動，讓騎乘者的重心盡可能接近摩托車重心，如此一來僅需很小的動作就能讓摩托車做出傾角，再加上壓車時身體的動作以及搖晃程度也都比較小，可有效消出心中的不安感並且減少不必要的操作出力。

或許有人會想「既然好處這麼多，那不管遇到哪一種彎道，都乾脆用坐姿前挪的騎乘方式對應不就好了？」但其實坐姿前挪的騎乘方式會減輕後輪荷重，以致於降低摩托車過彎的強度，因此並不適用於高速彎道，坐姿前挪的攻彎技巧只能適用於速度較低的彎道，例如髮夾彎等特殊路段。

對策1

避免在第一時間
進入彎道內側

髮夾彎路線往往又長又曲折，如果不在進彎時先採取彎道外側路線，並在進入彎道深處後再開始壓彎的話，後半段的入彎路線恐怕會極度外拋，儘管如此，相信很多騎乘者都會因擔心「過不了彎」而在到了彎道口後就在不知覺中漸漸往彎道內側靠了，為了解決這樣的現象，在進入髮夾彎前速度要降夠就是需要注意的重點，當然啦，大家也別忘了要是速度降太低也會造成車體搖晃不穩，分寸的拿捏十分重要

對策2　少量坐姿前挪可降低心理不安

髮夾彎的特徵就是轉向程度深大、同時在入彎一開始就必須準備大幅轉向，相對之下當然車體的傾角幅度也必須夠深，但由於此時速度已經降至很低，騎乘者會害怕車體搖晃也是情理之中，如果騎乘者採取坐姿前挪的騎乘方式，把身體的重心貼近車體的重心，如此可較輕易做出壓車傾角，車體多少會有點搖晃，但因為騎乘者自身穩定度變高，可以消除不少恐懼感，不過由於騎乘者拉近了與龍頭把手間的距離，小心不要推壓到把手！

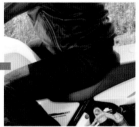

準備進入髮夾彎前，騎乘者記得在壓車前先完成坐姿前挪，嘗試完全緊貼油箱的程度，如此應可有效降低壓車時的心理負擔

街乘時的左右轉彎
坐姿前挪技巧一樣有效

市街道路騎乘時總會遇到大大小小的十字路口需要左右轉彎，處理這些「小幅轉向」時，最初階段必須先大動作轉動龍頭把手，依照路況判斷，如果幅度越像髮夾彎的話，坐姿前挪的時間就必須越早，另外，在快速道路上進行車道變換時，如果也以坐姿前移處理的話，相對更加輕鬆，基本上只要是在低速狀態下需要營造出騎乘穩定感的話，藉由坐姿前挪將騎乘者的重心盡量貼近摩托車重心，如此即可提升騎乘操控的穩定感

以準備「煞油」的方式處理下坡彎道路段

下坡彎道路段之所以讓多數騎乘者感到棘手，是因為車體會受到重力作用而自然加速，但如果只是打入低檔並以引擎煞車對應的話，摩托車並不會乖乖地自己做出傾角，反而會讓其對於右手的一舉一動極為敏感，一不小心就過度反應而搖搖晃晃了。

既然如此應該怎麼處理好呢，解決的辦法其實也不難，只要事先掌握車體一定會自己加速這條鐵律，在進入下坡彎道前儘量巧妙地將速度事先降低即可，相較於同樣曲度的上坡彎道，速度大概還要降個三到四成的比率，降到這個程度後即使讓車體自己下坡都可自然加速，等到了彎道出口處剛好就是可以開油門加速前進的時點。

另外，在下坡路段騎乘時由於為了支撐上半身，騎乘者往往不自覺地施力於龍頭把手上，受此影響前輪變得難以轉動，同時又因為後輪的荷重減輕，讓整體的過彎弓道整個弱化，騎乘者應移把後背弓起來像貓背，同時在入彎前確實降低車速，才能夠減輕手腕對身體的支撐，這樣能有效採取施加荷重於後輪的騎乘姿勢，總而言之；進入下坡彎道前必須先把車速降至「感覺慢到不行」的程度才是恰恰好的。

將後背弓成像貓背般的弓形
將荷重力施於後輪

在下坡彎道上必須盡量擠出循跡力，因此作用於後輪的荷重就成為非常重要的手段，騎乘者可將臍帶往後縮，並以腰部以上的脊椎部位稍微彎曲（骨盆與脊椎骨的相連處）。姿勢有點像是弓者的貓背，並且隨時注意避免對龍頭把手施加不當推力，如果髮夾彎迴轉角度太大，騎乘者可用坐姿前挪的方式對應，不過如果面對的是中速以上的彎道，騎乘者應該儘量往後坐，儘可能將荷重施加於後輪

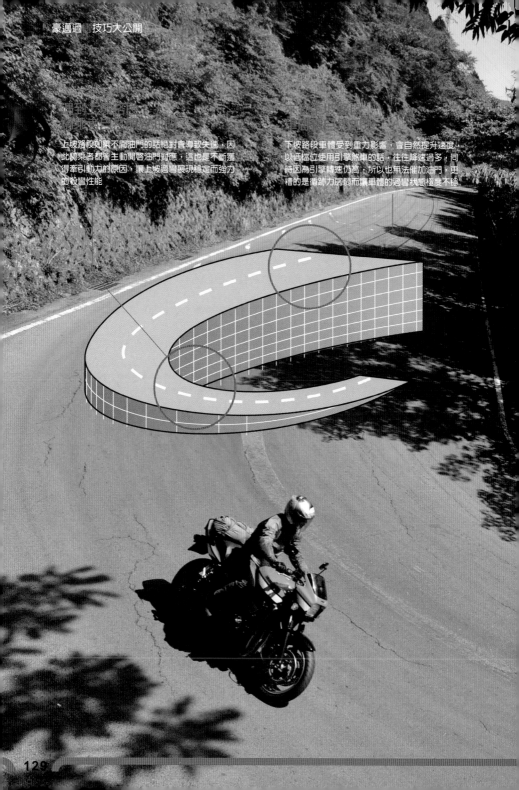

上坡路段如果不開油門的話絕對會導致失速，因此騎乘者都會主動開啟油門對應，這也是不斷獲得牽引動力的原因，讓上坡過彎展現穩定而強力的殺彎性能

下坡路段車體受到重力影響，會自然提升速度，以低檔位使用引擎煞車的話，往往降速過多，同時因為引擎轉速仍高，所以也無法催加油門，更糟的是循跡力屢弱而讓車體的過彎狀態極度不穩

之其 **6**

真希望能幫輪胎也穿上防寒衣…
路面好像凍結了一般極為冰冷

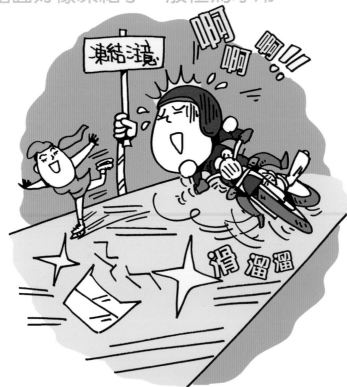

近年來拜紡織科技日新月異之賜，就算是在極寒的大冬天騎乘摩托車，也能藉由高性能的防寒衣，在不影響四肢活動的狀況下騎乘操控，不過無論騎乘者的保暖防寒衣有多保暖，都無法改變氣候環境寒冷低溫的事實，因此最需注意的就是騎乘時的「路面狀況」。

既然是冬季騎乘，騎乘者一定是身穿溫暖的防寒衣，但海拔高的山道溫度還是很低，往往在背陽面的山陰處或者橋面上出現霜凍都不是稀罕的事，在清晨或者日落以後的街巷道路上，很可能一位前日的雨水或凌晨的霜露而導致路面凍結，因此在冬季酷寒時節如果真要上路騎乘的話，最好在大陽升起後一個小時出發，在尚未日落前就最好打道回府了。

就算路面沒有結霜凍結問題，當氣溫低於十度以下時，輪胎的抓地性能將急遽降低，此時最好避免任何緊急性的操控動作，遇到彎道時記得充分降凍後，帶著淺淺的傾角通過即可。

130

LOVE

絶對不讓女方
感到恐怖或無聊！

雙人騎乘
必勝講座

Tandem

後座載著自己重要的人
這就是你儂我儂的雙人騎乘主要目的
無論是欣賞沿途景色、美食甚至是騎乘本身
都會因為雙人騎乘而樂趣倍增
不過，大家千萬不要忘記一件事
那就是對於後座乘客的體貼付出與關心
可能要比單人騎乘要注意更多的細節
但是想想坐在後座的人也未必輕鬆
何不多花點精神好好研究一下雙人騎乘技巧
為兩人的小確幸增添更多幸福的溫度！

雙人騎乘的心得在於注意各項「細節」

（ 事先設定好
後座乘客專用腳踏 ）

「喂～上車吧！」拋出這句話確實可能很帥，但是絕對大大失分。騎乘者應該讓乘客感受到自己是座上嘉賓才對。因此一定要趁乘客來不及注意的時候就先設定好腳踏，這一點非常細節，但也非常重要。因為有些乘客恐怕連後座有專用腳踏都不清楚哩

（ 雙人騎乘途中
最重要的就是
營造歡談氣氛 ）

無論如何，決定雙人騎乘最後成績的，還是在於如何營造出彼此歡談的氣氛。如果騎士能夠適度營造出比平常更濃更密的話題與交談，絕對是一個愉快又成功的兩人世界摩托車之旅！

「什麼是雙人騎乘絕對必要的元素？那就是發自內心的愛！」以上所言編輯部絕對負責到底！因為要雙人騎乘成功順利，對後座乘客的愛是絕不可或缺的。

之所以會這麼說，是因為乘客所有能做的事就只是坐在後座而已。對騎乘者而言，還可以偷偷享受騎乘操控之樂，但對後座乘客而言，只能靜靜地坐在那兒，同時默默承受著來自於騎乘者的操控。

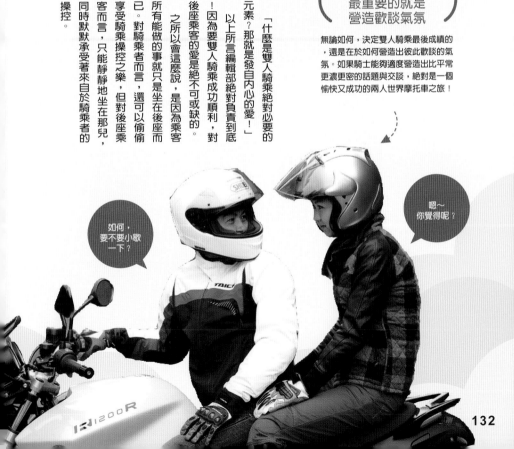

如何，
要不要小歇
一下？

嗯～
你覺得呢？

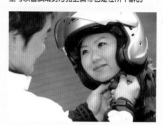

（為乘客確認安全帽的
穿戴狀況以及牢固與否）

既然身為掌控全局的騎乘者，確認後座乘客的安全是義不容辭的。尤其是安全相關護具的確認，更是重點中的重點。後座乘客如果經驗不足的話，往往最容易忘記的就是扣好安全帽的繫帶。在出發前一定要再次確認。視情節與對象，甚至可以嘗試幫對方扣上繫帶也是在所不辭的

（暗中先預約好
人氣名店
給對方一個驚喜）

無論後座乘客是同性還是異性，只要最後的結果是一趟充滿樂趣的雙人騎乘之旅的話，一定可以為自己加分不少。但是加分的重點絕對不是光聚焦在「摩托車騎乘」這件事而已。如果能在途中找個人氣名店來享受一頓美食，相信按讚的次數將如潮水般湧進來

當然或許乘客們也能夠欣賞到沿途風景以及騎乘所帶來的樂趣。但騎乘者體貼地問一句「出來玩感覺還愉快嗎？」「有沒有覺得累啊？」以及「會不會覺得有點恐怖啊？」等等，都是讓對方會感到窩心的話術。

總而言之，對於後座乘客，一不能冷落了人家，二還得小心伺候著。拿出自己最大極限的體貼與溫柔，以服侍的心態來對待人家就對了。只要有心，一次近乎完美的雙人騎乘旅程也就成功了一大半啦。

噢…不不不，其實革命尚未成功，以上所說的，都是在出發前、中、以及後的各個時段中都必須以具體的行動表現出來，就把自己當成是開放的外國人吧，絕對不要吝嗇展現自己的熱情與愛意喔！

拍拍！

握緊！

LOVE

雙人騎乘
必勝講座
Tandem

（事先決定好騎乘途中的聯絡暗號）

有時騎乘途中不免會有一些突然加減速的動作是難以避免的。如果有類似這樣的狀況時，可以先和後座乘客講好接下來可能會發生的動作。比如說「把手握緊是準備加速」「拍拍膝蓋是準備減速」等等，也好讓對方有個心理準備

LOVE
雙人騎乘
必勝講座
Tandem

雙人騎乘時的
乘坐要訣

(請對方以手
扶住騎乘者肩頭)

一旦戴上安全帽後就比較難聽到彼
此的聲音。因此可以事先和乘客溝
通，請對方上車前一定要用手扶住
騎乘者的肩頭，以策安全

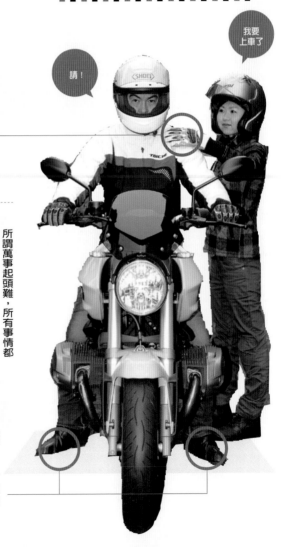

請！

我要
上車了

所謂萬事起頭難，所有事情都
是剛開始的階段令人最感不安。
騎乘者與後座乘客之間的關係也
同樣如此，在對方跨坐上摩托車
的瞬間，往往是內心最感不安的
一刻。

雙方緊密的配合是降低這種不
安的重要關鍵。首先騎乘者的雙

(騎乘者雙腳
要穩穩踏地支撐)

後座乘客在跨坐之際，車體往往會
因此跟著左右搖晃。騎乘者此時應
該以雙腳穩穩支撐住地面，減少搖
晃所帶來的不穩定感

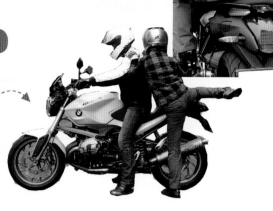

後座乘客的跨坐方式

(跨坐上車時
請對方儘量把腿抬高)

後座乘客在跨坐上車時必須抬腿高
過後座坐墊的高度，在右大腿跨上
坐墊後就可沿著坐墊移動腰部，坐
到正確位置

(利用後座腳踏
發揮輔助功能)

這種作法會讓車體不穩，所以原則
上較不建議雙人騎乘時使用。如果
真要以後座腳踏上車的話，記得要
先架好車側腳架

(利用人行道的
走道高低落差)

對於後座乘客而言，其實後座的
高度比想像中還難以跨越。體
貼的騎乘者可利用人行道與路面
間的高低落差來降低跨坐難度

腳應該牢牢踏地，支撐車體的穩
定性。在看到騎乘者與摩托車既
穩重又沉穩的樣態，相信後座乘
客一定會感到非常放心且有安全
感吧。

如果騎乘者無法以雙腳踏穩地
面，可用一隻腳當主軸（通常是
左腳）踏地，另外一腳就踏在腳
踏上即可。由於是單腳著地，車
體可朝向腳踏側傾斜，這樣可以
增加穩定度。不過無論在什麼情
況下，記得一定要透過煞車操作
保持車體制動力。

待騎乘者完成所有準備程序後
，接下來就換後座乘客了。騎乘

者一定要給對方一個確認的招呼，
比如請對方在上車前一定要先跟
自己打個招呼。這是為了預防對
方突然跨坐上來導致平衡破壞而
意外摔倒。

在對方打完招呼後，就可根據
對方的體型或者摩托車的種類，
選擇前述的任一種方法跨坐上車。
不過這些上車方式並非唯一的正
確答案，所以大家不妨嘗試找出
最適合自己的乘車方式。無論採
取哪一種方式，重點在於一定要
考慮到對方的立場，選擇最體貼
且安全的方法。

行駛中的騎乘姿勢

雙人騎乘時後座乘客的乘坐姿勢是非常重要的。既然好不容易有機會一起出遊進行雙人騎乘，彼此想要相互貼近的心情絕對可以理解，但在此必須請大家先忍耐一下。畢竟騎乘者在騎乘操控過程中必須不

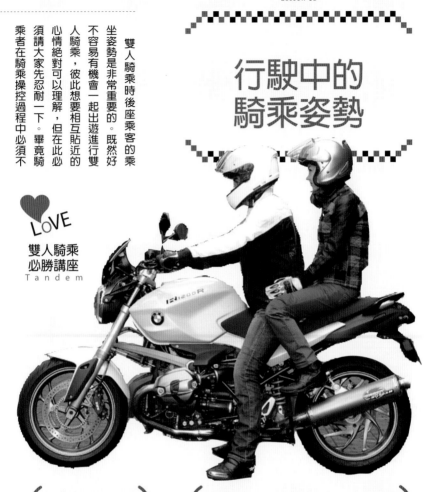

❤ LOVE
雙人騎乘
必勝講座
Tandem

(後座乘客
一樣需要雙膝夾緊)

為了避免對騎乘者施加過度力道，後座乘客也必須進行適度的夾膝並強化下半身支撐。由於對方不一定了解夾膝的意義，此時就得靠騎乘者耐心說明了

(乘客可緊握後扶手或環抱騎乘者)

後座乘客可以一隻手緊握後扶手，另一隻手環抱在騎乘者腰上。如此前後皆有支撐，無論是加速G力或者減速G力都可對應。但應注意避免施力過強，以免干擾到騎乘者的騎乘操控

136

時地在坐墊上活動，因此後座乘客必須與騎乘者之間保持適當的距離乘坐。如果彼此貼得太近，恐怕會讓騎乘者不易活動；離得太遠，則彼此之間的動作無法同步連貫。只有「有點黏又不會太黏」的程度最好，這就跟彼此發展中的感情是一樣的。

後座乘客坐穩後必須確實以雙膝夾緊騎乘者。雙腳牢牢踏在腳踏上，以下半身支撐體重。接下來以一隻手握住後扶手、另一隻手則環抱住騎乘者的腰部。視乘客的體型，如果可行的話，也可用雙手環抱在騎乘者腰上。後座乘客必須以不打擾騎乘者活動為最高原則的狀態下，把自己當成是一個坐在後座的「行李」，如此一來就是平順又安全的最高境界雙人騎乘。

這樣的姿勢是絕對NG的

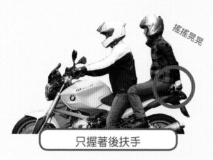

搖搖晃晃

只握著後扶手

這種狀況最常出現在彼此還不熟悉的第一次接觸階段。這種乘坐方式會增加乘客在加減速以及過彎操控的難度。同時後座乘客的狀況不易掌握，徒然增加騎乘者的壓力與不確定性。因此至少用一隻手與騎乘者保持接觸

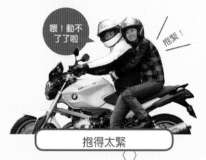

喂！動不了了啦

抱緊！

抱得太緊

外表看似如膠似漆，但是這種作法會對騎乘者的動作造成妨礙，同時又有重心重疊的危險。後座乘客之所以這麼做不外乎是因為「愛情」以及「恐懼」兩種。騎乘者有消除對方恐懼的義務

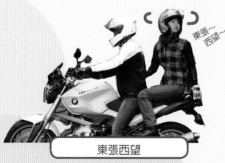

東張～西望～

東張西望

後座乘客把摩托車騎乘當成汽車觀光，對沿路任何風景都不忍放過而不斷搖頭晃腦。這種情況如果只是轉轉頭那倒還好，如果連肩部以下的上半身都跟著轉來轉去的話，絕對會給騎乘者的操控帶來影響，畢竟摩托車的騎乘操控是很細微的

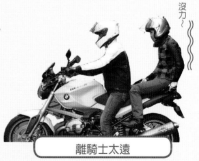

沒力～

離騎士太遠

這種乘坐法看就知道乘客與騎乘者之間應該才剛吵完架。坐在這種位置的後座乘客就連夾膝動作也是做不到的，因此在騎乘中無法跟上騎乘者動作的變化，對於騎乘者來說有礙操控，對後座乘客而言則有被拋出的危險

L♥VE

雙人騎乘
必勝講座
Tandem

平穩發車
避免搖搖晃晃

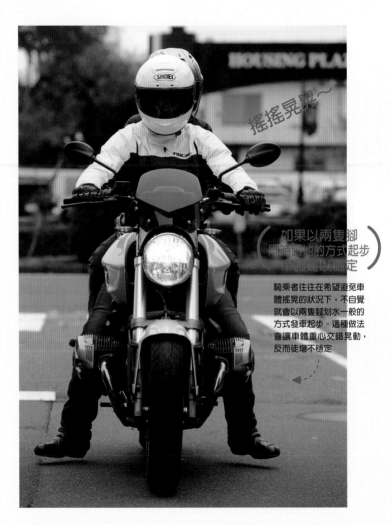

搖搖晃晃～

如果以兩隻腳
同時跨地的方式起步
就無法真正穩定

騎乘者往往在希望避免車
體搖晃的狀況下，不自覺
就會以兩隻腳划水一般的
方式發車起步。這種做法
會讓車體重心交錯晃動，
反而徒增不穩定

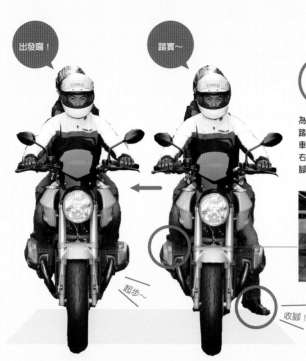

出發囉！

踏實～

起步～

收腳！

以右腳固定方式 是保持穩定的關鍵

為了讓騎乘者的左腳可以迅速踩上腳踏，右腳必須牢牢踏實在地面以支撐車體。這個動作除了可以穩定車體外，右腳可成為整體支點，而騎乘者的左腳則可保持靈活的活動自由度

Column

如感覺車身有傾倒趨勢 應該如何自救？

如果騎乘者感覺車身好像有傾倒趨勢，可以立即少量把龍頭往該方向，如此便可把車體穩定下來同時落腳踏地。在這種千鈞一髮的時刻要立即打龍頭可能需要一點學習時間，不過還是建議大家應該嘗試熟習這個技巧

雙人騎乘過程中最令人緊張的一刻終於到來，那就是準備發車起步囉。就算是單人騎乘時都很難控制的車體搖晃現象，在載重量倍增的雙人騎乘時，只要車體稍有一點傾斜狀況，心理不安的現象只會加速。

因此體貼的騎乘者一定要想辦法努力解決這種令人不安的狀況。在發車起步的同

時，踏地的那一隻腳必須迅速地收入腳踏之上。唯有如此才能減少重心偏移狀況，讓車體趨於穩定。

更進一步來說，在發車起步操控方面，如果能延長離合器半開方式的時間，也可提高車體穩定度。總而言之就是收腳要快、加速要緩。這中間的搭配調整就是穩定與否的關鍵。

LOVE
雙人騎乘
必勝講座
Tandem

順利過彎的騎乘姿勢與技巧

(前後座兩人的頭部
應擺向相同的位置)

騎乘者與後座乘客兩人的頭部應該
儘量擺向相同的位置，這也是最理
想的騎乘姿勢。為了達到這種理想
狀態，騎乘者自身在騎乘的過程中
也應該減少多餘或不必要的動作，
以免後座乘客來不及反應

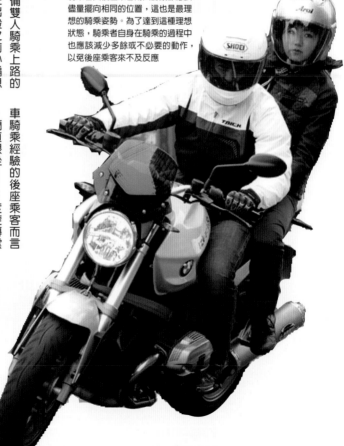

各位準備雙人騎乘上路的騎乘者，在出發之前小編想再提醒大家一下，那就是摩托車騎乘過程中需要壓車過彎的情況所在多有。那種需要壓低車身做出傾角以順勢過彎的狀況，對於沒有摩托車騎乘經驗的後座乘客而言，簡直跟坐360度旋轉雲霄飛車的驚嚇程度差不多。人在受驚嚇後首先一定是反映在動作上。而那些受驚動作一定會傳導到摩托車，進而對騎乘操控形成妨礙。

過度傾斜

如果後座乘客本身也有摩托車騎乘
經驗的話，最常見到的狀況就是會
比騎乘者還要注意路況的變化，結
果是比騎乘者更早反映路況改變乘
坐姿勢。如此一來由於重心過早變
化，很有可能招來過彎轉倒意外

所以騎乘者必須留意避免做出必要以外的過彎傾角。當道一切都可以包在自己身上，同時告知「順勢即可身體無須亂動」。如此一來騎乘者、後座乘客以及摩托車將成為三位一體，展現在無礙的騎乘操控成果。

狀況，事先建立心理建設也是很重要的。然後讓對方知然大家想用深度傾角過彎來展現自己美技的心情誰都瞭解，但體貼後座乘客更勝展現危險美技。另外，如果能在出發前先讓對方了解摩托車騎乘一定會有壓車過彎的

逃避傾斜

如果後座乘客完全沒有摩托車騎乘
經驗，最常見到的狀況是對壓車過
彎本身有揮之不去的恐懼感。結果
是身體傾向與騎乘者完全相反操作
，以逃避過彎傾斜。如此一來車身
的旋轉力度大幅下降，很有可能使
路徑曲線大幅外拋

平順流暢的加減速操控

騎乘者如果操控習慣太過粗暴，往往會讓後座乘客大受驚嚇。比如加速時的推背力道、煞車時身體的前傾力道等等，一趟雙人騎乘中來來回回搞幾次，相信後座乘客一定大感吃不消。如果大家打算留給後座乘客的印象是

這種粗暴的操控讓人討厭！

煞車前傾

記得操作煞車制動的時機要比平時提早，並且煞車制動的時間要比平時長。如此才能讓車速緩緩降低。如果跟平時單人騎乘一樣使出緊急煞車的話，雙人騎乘所產生的身體前趨的力度會非常巨大而危險，足以影響到行車安全

LOVE

**雙人騎乘
必勝講座**
Tandem

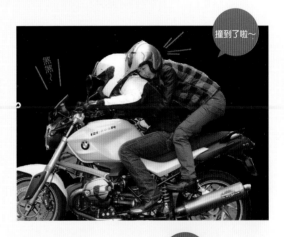

撞到了啦～

煞煞～

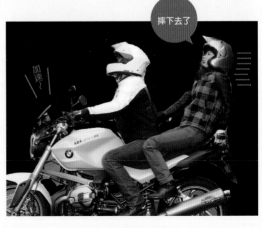

摔下去了

加速～

加速後仰

在提升檔位時，騎乘者粗暴的離合器操作會讓摩托車的加速動作有如暴衝，而這也是加速推背力道的來源。最壞的狀況可能會導致後座乘客被甩出摩托車。體貼的騎乘者應該盡量以離合器半開的操作技巧，讓加速操作更加纖細

希望還有下一次出遊的機會，那應該盡力達到平順流暢的騎乘操控。

重點在於要比平時操控時機還提早好幾個階段進行操作，同時也必須比平時的操控習慣更溫柔一點。比如操作煞車或油門的時機，最好比平常單人騎乘時的操作時機提早一倍，當然操作過程也要拉長。需要制動力時盡量以後煞車為主，操作油門時也多使用離合器半開方式，以盡力降低車體姿勢變化的幅度。

大家會發現，雙人騎乘時所耗費的神經以及需要注意的細節比單人騎乘高出許多。但也因為如此，在跑完一趟雙人騎乘後，大家會訝異地發現自己技巧在不知不覺中提升許多。其實對於後座乘客所付出的體貼，最終還是會回報在自己的技術提升上。

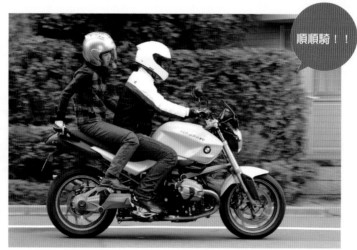

順順騎！！

養成使用後煞車的習慣

雙人騎乘的荷重量是單人騎乘的兩倍，因此以前煞車制動時，前叉的行程收縮量更大，這也是造成煞車前傾不舒服感受的原因之一。身為體貼的騎乘者，請多多利用不致影響乘客舒適度的後煞車來達到降速目的

離合器操作減緩換檔過程的衝擊

騎乘者如輕率地升降檔操作，無論哪一種都會給車體帶來巨大衝擊。因此操作離合器時的動作應儘量輕緩細緻。多利用離合器半開的操作方式對創造舒適騎事非常有幫助的

流行騎士系列叢書

重機旅遊實用技巧

原著書名：ツーリングに効くテクニック
原出版社：枻出版社 Ei Publishing Co., Ltd.
譯　　者：周伯恆
企劃編輯：今坂純也
日文編輯：倪世峰
美術編輯：楊潔儀、陳柏翰

發 行 人：王淑媚
出版發行：菁華出版社
地　　址：台北市 106 延吉街 233 巷 3 號 6 樓
電　　話：(02)2095-1787
社　　長：陳又新
發 行 部：黃清泰
訂購電話：(02)2703-6108#230
劃撥帳號：11558748

印　　刷：科樂印刷事業股份有限公司
　　　　　(02)2223-5783
http://www.kolor.com.tw/site/

定　　價：新台幣 350 元
版　　次：2016 年 7 月初版
版權所有　翻印必究
ISBN：978-957-9931-56-4
Printed in Taiwan

TOP RIDER
流行騎士系列叢書